Nous remercions le Conseil des Arts du Canada de l'aide accordée à notre programme de publication et la SODEC pour son appui financier en vertu du Programme d'aide aux entreprises du livre et de l'édition spécialisée.

Nous reconnaissons l'aide financière du gouvernement du Canada par l'entremise du Programme d'aide au développement de l'industrie de l'édition (PADIÉ) pour nos activités d'édition.

Dieppe
Publié sous la direction de Bertrand Carrière

Conception graphique
Jean LaChance
Révision
Gilles McMillan
Correction
Marie-Claude Rochon
Prépresse
Photosynthèse

Diffusion au Canada
Diffusion Dimedia inc.
539, boulevard Lebeau
Saint-Laurent (Québec)
H4N 1S2

Diffusion en Europe
Le Seuil

DEC 8 2006

© 2006 Bertrand Carrière
et les éditions Les 400 coups
Montréal (Québec) Canada

Dépôt légal – 1ᵉʳ trimestre 2006
Bibliothèque et Archives nationales du Québec
Bibliothèque et Archives Canada

ISBN 2-89540-273-6

The publisher wishes to acknowledge the support of The Canada Council for the Arts for this publishing program. We are also thankful to the SODEC.

Design
Jean LaChance
Traduction
Beverley Rankin
Proofreader
Marie-Claude Rochon
Scanning
Photosynthèse

Distributor for Canada
Jaguar Book Group
100 Armstrong Avenue
Georgetown, ON L7G 5S4

Published by Smith, Bonappétit & Son

© 2006 Smith, Bonappétit & Son, Montreal (Canada) and Bertrand Carrière

Legal Deposit – 1st quarter 2006
Bibliothèque et Archives nationales du Québec
Library and Archives Canada

ISBN 1-897118-16-3

À la mémoire des hommes de Dieppe

Dieppe

PAYSAGES ET INSTALLATIONS
LANDSCAPES AND INSTALLATIONS

Photographies de | Photographs of

Bertrand Carrière

Avec des textes de | With texts of

Béatrice Richard

André-Louis Paré

Didier Mouchel

Les 400 coups
photographie

Chers Papa et Maman,

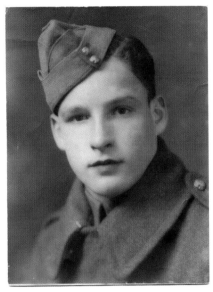

Il y a quelques minutes, nous avons été rassemblés pour apprendre que, finalement, nous nous embarquions pour aller nous battre contre l'ennemi dans les vingt-quatre heures qui suivent. Même si j'ai crié « hourra » comme les autres du peloton, je ne me sens pas très brave mais soyez assurés que je ne serai jamais une cause de déshonneur pour le nom de la famille.

Nous nous sommes entraînés avec une extrême ardeur pour ce jour. J'ai grande confiance que nous serons victorieux de notre premier engagement, afin que vous soyez fiers que j'aie été l'un des participants.

Depuis que nous sommes arrivés en Angleterre, nous entendons parler des autres camarades de toutes les parties de l'Empire, ainsi que des Anglais, qui combattent sur tant de fronts. Maintenant, nous, les Canadiens, c'est notre tour de les joindre dans la bataille.

Dans l'endroit où nous sommes présentement, notre colonel, Dollard Ménard, vient de confirmer la nouvelle, et, dans le secret, nous a annoncé l'endroit où nous irons attaquer l'ennemi. Je suis peiné, mais je ne puis dévoiler ni le nom, ni sa location. Nous savons exactement dans quelle situation nous nous engageons, et c'est avec confiance que nous attaquerons.

Notre aumônier, Padre Sabourin, rassemble tous ceux qui veulent recevoir l'absolution générale, ainsi que la Sainte Communion. Presque tous répondent à l'appel. Je veux être en paix avec Dieu, au cas où quelquechose m'arrive. Mon bon ami, Jacques Nadeau en fait autant. Faisant suite aux instructions détaillées que nous ont donné nos officiers et sous-officiers, nous sommes invités à participer à un somptueux repas. Nous sommes servis par les membres féminins auxilliaires de la Marine Royale. Les tables sont recouvertes de nappes blanches et chacun a son couvert complet. Il y a bien longtemps que nous avons été traités de la sorte par le service militaire.

Je continue ma lettre à bord de notre péniche d'assaut, qui nous amènera à notre cible. Nous sommes chanceux, car la mer est très calme, la température et le temps sont au beau. L'on nous dit que l'engagement avec l'ennemi prendra place vers 5h30. Dans l'entre-temps, j'en profite pour vérifier encore une fois mon fusil et mon équipement, pour une troisième fois, tout en écoutant mes camarades discuter de différentes choses. Certains racontent des blagues, mais à les entendre on devine la tension qui existe, d'ailleurs je la ressens moi-même. Le lieutenant Masson nous fait ses dernières recommandations, juste lorsque nous larguons les amarres. Le sergent Lapointe pose quantité de questions car c'est la première fois qu'il dirige un peloton d'hommes. Jacques est occupé à ajuster son vélo et semble ennuyé par quelque chose, car il marmonne comme à l'habitude, dans pareil cas. La lune nous éclaire suffisamment pour que je puisse continuer. Il y a deux heures et demie que nous naviguons, et je dois faire vite avant la nuit noire. J'en profite pour vous demander pardon pour toute la peine et les fautes que j'ai pu vous causer surtout lors de mon enrôlement.

Roger m'a dit combien de peine je vous ai fait, j'espère que si je reviens vivant de cette aventure, et si je retourne à la maison, à la fin de la guerre, je ferai tout ce que je pourrai pour sécher tes larmes, maman, je ferai tout en mon pouvoir afin de vous faire oublier toutes les angoisses dont je suis la cause. J'espère que vous aurez reçu ma lettre de la semaine passée. Je sais que j'ai célébré mon dix-huitième anniversaire de naissance le 13, et que je n'ai pas raison d'aller combattre. Mais lorsque vous apprendrez avec quelle bravoure je me suis battu, vous me pardonnerez toutes les peines que je vous ai causées.

L'aurore pointe déjà à l'horizon, mais durant la nuit j'ai récité toutes les prières que vous m'avez enseignées, et avec plus de ferveur que d'habitude.

Il y a quelques minutes, j'ai cru que nous étions déjà entrés en action avec les Allemands. Là-bas, sur notre gauche, le grondement de canons avec le ciel qui était éclairé nous l'a fait croire. Notre groupe d'embarcations se déplace au ralenti et le lieutenant Masson nous dit que la première vague d'assaut se dirige vers son objectif. Il fait beaucoup plus clair maintenant, et je peux mieux voir ce que j'écris, j'espère que vous pourrez me lire. L'on nous averti que nous sommes très près de la côte française. Je le crois car nous entendons la canonnade ainsi que le bruit des explosions, même le sifflement des obus passant au-dessus de nos têtes. Je réalise enfin que nous ne sommes plus à l'exercice. Une péniche d'assaut directement à côté de la nôtre vient d'être atteinte, et elle s'est désintégrée avec tout ceux qui étaient à son bord. Nous n'avons pas eu le temps de voir grand-chose, car en l'espace de une ou deux minutes, il n'y avait plus rien. Oh mon Dieu! protégez-nous d'un pareil sort. Tant de camarades et d'amis qui étaient là voilà deux minutes sont disparus pour toujours. C'est horrible. D'autres embarcations de notre groupe et d'autres groupes ont été touchés, et ont subi le même sort.

Si je devais être parmi les victimes, Jacques vous apprendra ce qui m'est arrivé, car nous avons fait la promesse de le faire, pour l'un ou l'autre, au cas où l'un de nous deux ne reviendrait pas.

Je vous aime bien, et dites à mes frères et sœurs que je les aime bien aussi fond du cœur.

Robert Boulanger

Robert Boulanger était originaire de Grand-Mère, en Mauricie, au Québec. Il venait tout juste d'avoir 18 ans, six jours seulement avant le raid de Dieppe. Il n'avait que 16 ans lorsqu'il fut photographié lors de son enrôlement. Il était le plus jeune soldat de son bataillon. Il sera tué d'une balle en plein front, avant même d'avoir pu quitter la péniche qui le transportait vers la plage de Dieppe.

Cette lettre fut publiée pour la première fois dans *Paroles du jour J, lettres et carnets du débarquement, été 1944* aux Éditions Librio Paris, 2004, sous la direction de Jean-Pierre Guéno.

August 17-18-19, 1942

Dear Mother and Father,

A few minutes ago, they assembled us to inform us that finally, we are sailing in the next twenty-four hours to go and fight the enemy. Even though I yelled "hurray" like the rest of them, I don't feel very brave, but rest assured that I will never cause you shame.

We have trained very hard for this day. I feel really confident that we will be victorious in our first battle with the enemy, so that you can be proud that I was one of the participants.

Since we arrived in England, we have heard about all of our mates from all parts of the Empire, including the English who are battling on so many fronts. Now it is we Canadians whose turn it is to join the battle.

In our present location, our colonel Dollard Ménard just confirmed the news and secretly announced where we will land to attack the enemy. I am sorry that I cannot tell you the name nor the location. We know exactly what we are in for, and we will attack with great confidence.

Our chaplain, Padre Sabourin, has invited all of those who want to receive general absolution, as well as Holy Communion, to come forward. Almost everyone did. I want to be in peace with the Lord, in case something happens to me, as does my good friend, Jacques Nadeau. After we received detailed instructions from our officers and our non-commissioned officers, we were invited to a sumptuous meal. We were served by the female auxiliaries of the Royal Navy. The tables were covered in white tablecloths and every place was beautifully set. It has been a long time since we were treated in such a grand way by the military.

I am continuing my letter on board our assault craft which is carrying us to our target. We are lucky because the sea is very calm and the weather is good. They tell us that the fight with the enemy will take place around 5:30. Meanwhile, I am taking advantage of what time I have to check my gun and my equipment again, for the third time, while I listen to my friends discuss various things. Some are telling jokes, but listening to them you can feel the tension, even I am feeling it. Lieutenant Masson is giving us his last recommendations, just as we are preparing to go over. Sergeant Lapointe is asking lots of questions because it is his first time leading a pack of men. Jacques is busy adjusting his bike and is mumbling to himself like he does when something is bothering him. The moon is bright enough that I can continue writing. We have been sailing for two and a half hours and I have to hurry up before it is completely dark. I want to tell you that I am sorry for all the pain and suffering I may have caused you when I enrolled. Roger told me how much pain I gave you, and I hope that if I come back alive from this adventure, and come home at the end of the war, I will do everything that I can to dry your tears, Mother, I will do everything in my power to make you forget all the worries I caused you. I hope that you received my letter I wrote last week. I know that I celebrated my eighteenth birthday on the 13th, and I shouldn't be fighting. But when you learn how bravely I fought, you will forgive me for all of the suffering that I have caused you.

Dawn is already appearing on the horizon, and during the night I recited all of the prayers you taught me, with more feeling than usual.

A few minutes ago, I thought that we had already engaged in battle with the Germans. Over to our left, the rumbling of the canons and the sky all lit up made us think so. Our flotilla of boats is moving slowly forward and Lieutenant Masson tells us that the first wave of assault is moving towards its objective. It's a lot brighter out, and I can see better what I am writing, I hope that you can read this. They are warning us that we are very close to the coast of France. I can believe it because we can hear the canons as well as the sound of explosions, even the whistling of mortar shells as they pass over our heads. I am finally realizing that these are no longer exercises. An assault craft directly beside ours was just hit, and it went down with everyone on board. We didn't have time to see very much, because within one or two minutes, there was nothing left. Dear God, please protect us from such a fate! So many buddies and friends who were there just two minutes ago are now gone forever. It is horrible. Other boats in our group and other groups have been hit and have suffered the same fate.

If I am amongst the victims, Jacques will let you know what happened to me because we promised each other we would, in case one of us does not come back.

I love you very much, and tell my brothers and sisters that I also love them with all of my heart.

Robert Boulanger

Robert Boulanger grew up in Grand-Mère, in the Mauricie area, Québec. He turned 18 just six days before the Dieppe raid. He was only 16 years old when he was photographed at his enrollment. He was the youngest soldier in his battalion. He died from a bullet wound to the forehead, before he even got off the boat which was carrying him to the beach at Dieppe.

This letter was published for the first time by Éditions Librio (Paris, 2004) in *Paroles du jour J, lettres et carnets du débarquement, été 1944,* under the direction of Jean-Pierre Guéno.

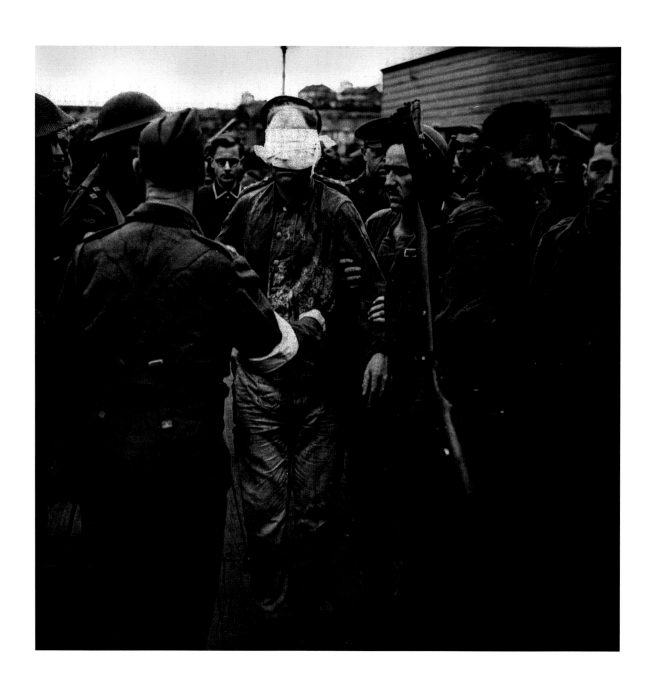

Autopsie
d'une tragédie

Certaines histoires semblent avoir été écrites par les dieux pour terrifier les hommes et les confronter à la vanité de leurs ambitions. Ce sont les tragédies. Elles nous rappellent que l'être humain ne peut jamais contrôler totalement son destin, fût-il au sommet de sa puissance et de ses connaissances. Car, comme l'explique le philosophe George Steiner, « en dehors de l'homme et en lui, il y a l'autre, **l'autre monde**. Appelez-le comme vous voulez : un dieu caché ou méchant, la destinée aveugle, les sollicitations de l'enfer, la fureur bestiale de notre sang – il nous guette à la croisée des chemins. Il se moque de nous et nous détruit »[1]. Le raid de Dieppe n'échappe pas à cette logique implacable.

19 août 1942, 3 heures du matin. Quelque part au milieu de la Manche un convoi discret mais imposant fend l'onde toutes lumières éteintes. Répartis en 13 groupes, ses 250 bâtiments comprennent 9 navires de transport d'infanterie, 8 contre-torpilleurs et un sloop, le tout traînant dans son sillage un ensemble hétéroclite de péniches d'assaut et de débarquement, ainsi que de petites embarcations, dépourvues de blindage pour la plupart. L'incroyable armada porte dans ses flancs plus de 6 000 hommes dont près de 5 000 Canadiens, des commandos britanniques et 50 Rangers américains prêts à donner l'assaut. Pendant ce temps, en Angleterre, 74 escadrilles aériennes alliées, dont 8 de l'Armée canadienne, se tiennent en état d'alerte prêtes à intervenir au point du jour. Le major général J.H. Roberts, officier général commandant de la 2ᵉ Division canadienne, dirige les opérations terrestres, le commandant J. Hughes Hallett, de la *Royal Navy*, supervise les forces navales et le vice-maréchal de l'air, T.L. Leigh Mallory, les forces aériennes. L'Opération Jubilee est en marche[2]. Destination : le port français de Dieppe.

Depuis plusieurs mois, la station balnéaire lovée au creux des falaises a été transformée en une forteresse redoutable. Son casino a été réquisitionné pour servir de poste de tir, des mitrailleuses truffent les falaises qui surplombent la plage. Partout, des casemates défendent un rivage hérissé de barbelés… Des mortiers, des canons de moyen et de gros calibre, des batteries côtières à longue portée défendent toute intrusion par la mer, tandis que des blocs de béton font barrage entre la plage et la ville. Environ 2 500 soldats de la 302ᵉ Division de la Wehrmacht défendent le secteur – soit le 571ᵉ Régiment de Grenadiers, unités de l'artillerie, de la Flak, de la Kriegsmarine – et peuvent compter sur l'arrivée rapide de renforts, sans compter le soutien de l'aviation allemande qui, bien qu'inférieure en nombre, reste proche de ses bases. Pourquoi lancer ces hommes à l'assaut d'un objectif aussi solidement défendu ? Cette question ne cessera jamais de hanter les historiens qui, plus tard, auront le loisir d'analyser l'opération dans son ensemble. Plusieurs motifs d'ordre pratique ont certes été invoqués pour justifier le choix de Dieppe. Au premier chef, la proximité du port des côtes anglaises en fait une cible facilement accessible pour les appareils de la *Royal Air Force*. Ensuite, sur une Manche sillonnée de navires allemands, un objectif trop éloigné augmenterait les risques de rencontres indésirables. Cependant, des considérations beaucoup moins prosaïques semblent avoir emporté la décision des chefs militaires.

Le déclenchement de Jubilee répond en effet à des impératifs diplomatiques et stratégiques complexes. Au printemps de 1942, la situation des Alliés s'avère critique sur tous les fronts. Le Japon tient les États-Unis en échec dans le Pacifique, tandis que l'Allemagne étend ses conquêtes, de la France à la Volga, de la Norvège septentrionale aux déserts de l'Afrique du Nord. Sur le front oriental notamment, les Allemands tiennent

les Soviétiques en haleine. Aussi Josef Staline exerce-t-il de fortes pressions sur ses alliés occidentaux, Winston Churchill et Théodore Roosevelt, pour que ceux-ci ouvrent un deuxième front, à l'ouest, en vue de diminuer les pressions allemandes sur ses propres troupes. Mais Londres et Washington renâclent : leurs dirigeants ne s'estiment pas encore prêts pour lancer une offensive majeure. Même si l'industrie de guerre tourne à fond, le matériel militaire nécessaire fait encore défaut et l'on ne dispose pas de soldats entraînés au combat en nombre suffisant. En même temps, les Alliés le savent, cet attentisme demeure risqué. Ils n'ont pas oublié certaines leçons de la Grande Guerre, notamment, le traité de paix séparée russo-allemand de Brest-Litovsk qui, en mars 1918, les a laissés seuls face à l'ennemi prussien. Le renouvellement d'un tel scénario entre Hitler et le « petit père des peuples » compliquerait l'invasion de la France en permettant aux Allemands, une fois encore, de concentrer leurs forces à l'ouest. Par ailleurs, l'opinion publique s'impatiente face à l'apparente inertie des forces alliées et s'inquiète de ses défaites successives. La Grande-Bretagne et le Canada, entre autres, pleurent leurs pertes à Hong-Kong, tandis que les États-Unis sont encore sous le choc de l'attaque de Pearl Harbour.

Cependant, si tout le monde s'entend sur la nécessité de passer à l'offensive, la stratégie à adopter ne fait guère l'unanimité. Tandis que les Américains prônent une attaque immédiate, directe et massive en Normandie pour mieux se retourner ensuite sur le front japonais, les Britanniques, Churchill en tête, privilégient l'encerclement : attaquer le « ventre mou » de l'Europe, c'est-à-dire l'Italie, après avoir établi une solide tête de pont en Afrique du Nord. Ils espèrent ainsi éparpiller les défenses allemandes sur plusieurs fronts en prévision du débarquement de Normandie au jour J. On connaît la suite : le plan britannique sera finalement retenu. Mais en attendant sa mise en branle, il faut gagner du temps et maintenir la pression sur les défenses allemandes en France. Dans ce contexte, un raid d'envergure apparaît la meilleure solution envisageable. En plus de déstabiliser le moral des troupes allemandes, lancer une opération de ce type présenterait le double avantage d'envoyer un signal de bonne volonté à l'« ours » soviétique en plus de remobiliser une opinion publique chagrine. Encore faut-il avoir les moyens de se lancer dans une telle entreprise ! Churchill n'en doute aucunement.

Depuis l'évacuation des troupes britanniques à Dunkerque, fin mai 1940, le premier ministre britannique a en effet développé une stratégie de harcèlement systématique des forces allemandes sur les côtes françaises. Celle-ci consiste à envoyer des commandos détruire des installations stratégiques, à recueillir le maximum de renseignements sur les défenses ennemies et, si possible, à ramener des prisonniers et des « trophées » de guerre – équipement et armement ennemi. Pour servir ces objectifs, Churchill a créé trois organismes : la Direction des opérations combinées (DOC), qui forme des troupes d'élite, conçoit et réalise des plans d'attaque amphibie, la *Small Scale Raiding Force* destinée aux opérations de commandos à petite échelle, et l'Exécutif des opérations spéciales (*Special Operation Executive* – SOE), un service de renseignement spécialisé dans les opérations de subversion et de résistance. Le premier ministre s'est également assuré de placer aux postes de commande des hommes prêts à servir ses ambitions. C'est le cas de lord Louis Mountbatten qui a pris la direction des opérations combinées le 19 octobre 1941.

Quelques mois après son arrivée, l'impétueux vice-amiral de 37 ans compte déjà au moins deux coups d'éclat à son actif, l'Opération Biting et l'Opération Chariot. Dans le premier cas, un raid d'une centaine d'hommes, lancé sur la station radar de Bruneval dans la nuit du 27 au 28 février 1942, a permis aux Alliés de s'emparer des pièces clés d'un radar allemand de haute précision. Autre nuit, autre raid, plus ambitieux encore, du 27 au 28 mars, plus de 600 hommes de la *Royal Navy* assistés de commandos dynamitent le port de Saint-Nazaire. Même si l'opération se solde par de lourdes pertes humaines, les dommages infligés aux

installations sont tels que le port restera paralysé pendant 18 mois. Ces méthodes peu orthodoxes ont beau faire sourciller une bonne partie de l'état-major britannique, le coup de force n'en symbolise pas moins l'esprit d'audace qui anime alors la DOC et donne des ailes à son chef. D'ailleurs, Mountbatten a déjà un autre plan dans ses cartons, plus audacieux encore qui, cette fois-ci, jetterait des milliers de soldats dans la mêlée. Il a même déjà à sa disposition des troupes terrestres régulières prêtes à en découdre : la 2ᵉ Division canadienne. À cet effet, il peut compter sur le soutien du lieutenant-général Harry D.G. Crerar, commandant du 1ᵉʳ Corps d'armée canadien et du commandant en chef de l'Armée canadienne, Andrew G.L. McNaughton.

Les officiers supérieurs canadiens voient dans ce type d'entreprise l'occasion de faire valoir leurs troupes au combat. Jusqu'à maintenant, les autorités canadiennes ont évité d'envoyer des renforts sur le front africain où les Britanniques se trouvent en mauvaise posture, car elles craignent d'éparpiller leurs effectifs au sein des forces alliées. Selon le très nationaliste McNaughton, un tel scénario présenterait le double inconvénient de diluer sa propre autorité de même que la visibilité de ses soldats au front. Autrement dit, il refuse de voir les unités canadiennes réduites à jouer un rôle de troupes coloniales soumises au bon vouloir des commandants britanniques ou américains – une éventualité qui, de surcroît, heurterait à coup sûr les sensibilités canadiennes, toutes origines confondues. À ce souci d'affirmation nationale s'ajoute la délicate question de la conscription qui, au pays, oppose âprement anglophones et francophones, ces derniers venant tout juste de signifier avec éclat leur opposition à cette mesure[3]. En maintenant le plus longtemps possible les soldats canadiens en réserve, on a espéré jusqu'ici minimiser les pertes éventuelles et retarder d'autant l'envoi de conscrits outre-mer. Mais le reste de l'opinion publique canadienne, qui a manifesté son soutien à l'effort de guerre total, s'impatiente : cela fait deux ans et demi que ses soldats sont stationnés en Grande-Bretagne dans une relative inactivité. Devront-ils se contenter du rôle peu glorieux de gardiens des côtes britanniques, tandis que les fils des autres dominions iront risquer leur vie sur tous les fronts ? D'une certaine façon, obtenir un premier rôle dans un raid d'envergure permettrait aux militaires canadiens de redorer leur blason tout en flattant la fierté nationale. Aussi McNaughton endosse-t-il le projet avec enthousiasme.

Dès le 20 mai, les soldats canadiens sont soumis à un entraînement intensif sur l'île de Wight en vue du grand jour. Le 7 juillet, une première version de l'opération est lancée sous le nom de code *Rutter*… pour être aussitôt annulée à cause des mauvaises conditions météorologiques. Le plan prévoyait des bombardements préliminaires intensifs sur les défenses allemandes et l'envoi de troupes aéroportées. La mauvaise visibilité compromet irrémédiablement cette partie du plan d'attaque et par conséquent la faisabilité du plan dans son ensemble. Peu de temps après cette tentative, les commandants de l'Armée britannique, le général sir Bernard Paget et le lieutenant-général Bernard Montgomery, décident d'abandonner définitivement le projet pour des raisons de sécurité évidentes. De fait, à la mi-juillet, la presse canadienne et la presse britannique étalent à pleines pages des rapports sur l'entraînement des unités canadiennes pour des opérations combinées. Un des comptes rendus mentionne même le nom de plusieurs des unités d'infanterie qui, par la suite, participeront au raid sur Dieppe. Quant aux militaires qui ont participé à l'expédition avortée, ils ne se privent pas de colporter leur aventure à droite et à gauche. Alors comment expliquer que ceux-ci se retrouvent en route vers exactement le même objectif six semaines plus tard ? Les circonstances qui entourent le lancement de Jubilee restent nébuleuses et font toujours l'objet de débats passionnés entre historiens[4]. On sait toutefois que la relance du raid fut décidée par Mountbatten et Paget, le 17 juillet, avec l'appui de Crerar et de McNaughton. Le nouveau plan d'attaque comporte toutefois des modifications dont les combattants feront les frais par la suite : les appuis navals et aériens ont été allégés, l'état-major

britannique préférant préserver ses ressources pour d'autres actions d'envergure. L'idée d'envoyer des troupes aéroportées en arrière des lignes de défense a été également abandonnée car trop tributaire des conditions météorologiques. On s'apprête donc à lancer une opération à rabais.

Sur papier cependant, la mécanique du plan semble parfaite : les troupes amphibies doivent attaquer les côtes sur un front d'une quinzaine de kilomètres, et ce sur cinq secteurs différents. Sur les flancs, quatre débarquements simultanés sont prévus pour l'aube, à 4 heures 50, soit 15 minutes après le lever du jour. Aux deux extrémités de la zone d'attaque, les commandos britanniques nᵒˢ 2 et 3 ont la mission de s'infiltrer sur le terrain (commandos nᵒˢ 3 et 4) pour détruire les batteries côtières de Berneval et de Varengeville, situées respectivement à l'est et à l'ouest de Dieppe. La manœuvre a pour but de protéger les navires britanniques qui, du large, couvriront la progression des troupes terrestres avec un barrage d'artillerie.

Parallèlement, des unités canadiennes s'engageront dans les brèches de la falaise de part et d'autre de Dieppe. Ce sera la tâche du *Royal Regiment of Canada* à Puys et du *South Saskatchewan Regiment* à Pourville dont l'objectif consiste à neutraliser les batteries d'artillerie allemandes qui menacent la plage. Il est prévu en effet qu'une demi-heure plus tard deux bataillons de la 4ᵉ Brigade d'infanterie canadienne aborderont à cet endroit précis : l'*Essex Scottish* et le *Hamilton Light Infantry,* avec le soutien des chars d'assaut du 14ᵉ Régiment blindé (*Calgary Regiment*). Ces derniers seront assistés du *Royal Canadian Engineer* qui assureront le déminage de la plage et feront exploser les blocs de béton qui bloquent l'accès à la ville. De là, les membres de l'*Essex Scottish* devaient prendre le contrôle du port et s'emparer de pièces d'armement avec le soutien des tanks, d'un détachement du *Commando Royal Marine «A»* et d'un groupe des Chasseurs français des Forces françaises libres. Cette escouade de choc, qui constituait le fer de lance de l'opération, devait aussi détruire les installations portuaires, faire sauter les ponts et les voies de chemin de fer de façon à rendre le port inutilisable pour de longs mois, comme à Saint-Nazaire.

Juste avant l'assaut terrestre, la *Royal Air Force* devait bombarder des bâtiments du bord de mer et les nids de mitrailleuses pointés vers la plage pour être relayés, peu après, par les quatre destroyers et la canonnière Locust qui croisaient au large. L'aviation et la marine largueraient également des écrans de fumée sur le théâtre des opérations afin de protéger les troupes des tireurs embusqués. Au même moment, du côté de Pourville, le *South Saskatchewan Regiment* établirait une tête de pont pour permettre au *Cameron Highlanders of Canada* de s'emparer de l'aérodrome de Saint-Aubin et de prendre d'assaut le quartier général de la 110ᵉ Division d'infanterie allemande que l'on croyait basé à Arques-la-Bataille. Le 3ᵉ Bataillon d'infanterie Fusiliers Mont-Royal devait constituer les forces de réserve. Une fois l'opération terminée, il aurait pour mission de couvrir l'évacuation des troupes à l'ouest du port, tandis que l'*Essex Scottish* aurait la même tâche à l'est, le but étant de ménager un périmètre de sécurité en eau profonde afin de faciliter le réembarquement de tous. Outre l'effet de surprise, le succès de l'opération reposait donc sur un synchronisme parfait entre les différentes forces, aériennes, maritimes et terrestres, de même qu'entre les différents assauts aux points de débarquement[5]. Hélas, cette fragile mécanique va se gripper bien avant que les assaillants n'aient pu toucher le rivage.

Tout va se jouer à une quinzaine de kilomètres des côtes. À 3 heures 47, un accrochage au large entre les péniches de débarquement du commando nᵒ 3 – en direction de Berneval – et un petit convoi allemand compromet d'entrée de jeu la subtile mécanique du plan ; l'alerte est donnée à Berneval et à Puys où les attaquants sont rapidement dispersés ; une poignée d'hommes parviennent toutefois à approcher suffisamment la batterie

pour la neutraliser plus de deux heures durant. À Puys, les conséquences de l'alerte s'avèrent particulièrement désastreuses ; pris en souricière sur une plage très encaissée, les soldats du *Royal Regiment* et du *Black Watch* (Royal Highland Regiment) sont décimés, essuyant le feu nourri de soldats allemands embusqués au creux des falaises. Les attaquants deviennent des cibles faciles dans l'aube naissante, d'autant que les concepteurs de Jubilee, escomptant uniquement sur la surprise et l'obscurité, n'ont pas prévu de couvrir leur assaut par l'artillerie navale. Dépêchée en catastrophe, la marine arrivera trop tard pour leur porter secours. À lui seul, cet assaut fera plus de 200 morts, sans compter les blessés et prisonniers.

Pendant ce temps, les assaillants du secteur ouest ont plus de chance, l'alerte ne s'étant pas propagée jusque-là. L'opération du commando n° 4 est un succès : l'unité débarque comme prévu, détruit la batterie de Varengeville et se retire. À Pourville, les hommes du *South Saskatchewan Regiment* et du *Queen's Own Cameron Highlanders of Canada* réussissent une percée jusqu'à la rivière Scie. Au moment de la traverser, les soldats rencontrent une sévère résistance qui les force à battre en retraite, essuyant eux aussi de lourdes pertes. En voulant leur porter secours, l'arrière-garde sera quant à elle obligée de se rendre. Au centre, l'attaque principale devant Dieppe tourne rapidement au désastre. Celle-ci étant prévue une demi-heure après les attaques latérales, son succès dépendait grandement de la neutralisation des batteries allemandes qui surplombent la plage, ce qui n'est évidemment pas le cas. Restés maîtres du promontoire de Puys, les Allemands déversent un déluge de feu sur les attaquants qui débarquent sur les plages. « On se faisait tirer dessus comme des lapins », témoigneront les survivants. Du côté de Pourville, le phénomène se produit un peu plus tard.

Sur la plage, dans le secteur est, les hommes de l'*Essex Scottish Regiment* sont bloqués au niveau de la digue. Seul un petit groupe réussit à effectuer une percée dans la ville. Mais ce succès isolé aura des conséquences catastrophiques : le navire de commandement reçoit un message radio tronqué qui laisse croire que le régiment au complet a investi la ville alors qu'en réalité la majorité de l'unité est restée coincée sur la plage. Ordre est donc donné au bataillon de réserve des Fusiliers Mont-Royal d'entrer en action. Ceux-ci sont décimés à leur tour. À l'extrémité ouest de la promenade, les hommes du *Royal Hamilton Light Infantry* prennent d'assaut le casino ainsi que les abris de mitrailleuses aux alentours. De là, quelques assaillants atteignent la ville sous les balles et s'engagent dans des combats de rue. La virulence du feu ennemi les oblige à se replier. Les chars du *Calgary Regiment* sont rapidement paralysés par les galets qui enraient leurs chenilles. Acculés à la digue et aux barrages de béton, les tankistes n'en continuent pas moins de tirer pour couvrir la retraite d'un grand nombre de soldats. Tous seront tués ou faits prisonniers… Pendant ce temps, le ciel est le théâtre d'un combat féroce au cours duquel l'Aviation royale du Canada perd une douzaine d'appareils et la *Royal Air Force*, noblesse oblige, une centaine. L'Opération Jubilee s'achève dans une confusion indescriptible. Le capitaine Lucien A. Dumais, qui se trouve au cœur de la mêlée, résumera plus tard la situation en ces termes :

> Toutes nos troupes sont maintenant débarquées, ainsi que les chars, et on se bat dans un cirque infernal. Il n'y a plus aucune formation. Les soldats coudoient des hommes, non seulement d'une autre compagnie, mais d'un autre bataillon et même d'une autre armée. Il y a des sapeurs du génie, des conducteurs de blindé, des estafettes et bien d'autres. C'est une salade, on ne se comprend plus[6].

Les derniers combattants qui n'ont pu être évacués se rendent. Selon certains témoignages, des hommes auraient été abattus par l'ennemi même après avoir brandi le drapeau blanc. À 13 heures 58, les canons se taisent. Du côté allemand, on dénombre près de 600 pertes. Un bilan relativement léger si on le compare à celui, écrasant, des Canadiens. Sur 4 963 hommes engagés dans les opérations terrestres, seuls 2 210 rejoignent

l'Angleterre à bord des embarcations restantes. On compte bon nombre de blessés parmi les rescapés. Les pertes canadiennes s'élèvent à 3 367 hommes, dont 907 soldats morts au combat ou des suites de leurs blessures. De ce nombre, on décompte également 1 946 prisonniers – soit plus que pendant les 11 mois de campagne subséquents dans le nord-ouest de l'Europe, en 1944-1945. Au terme de 10 heures de carnage, les Fusiliers ont perdu 88,4 % de leurs effectifs, le *Royal Hamilton Light Infantry* 82,7 %, le *Royal Regiment of Canada* 87,3 % et l'*Essex Scottish Regiment* 96,3 %[7].

Le raid de Dieppe a profondément marqué la mémoire collective canadienne. Sacrifice gratuit ou plan machiavélique pour certains[8], prélude au succès du débarquement de Normandie en 1944 pour d'autres, rarement une bataille a soulevé une telle controverse. La fulgurance dévastatrice de ce pathétique épisode explique certes bien des réactions. En quelques heures, le Canada aura subi plus de pertes qu'au cours des 11 mois qui séparent le débarquement du jour J en Normandie de la capitulation de l'Allemagne en mai 1945. Mais on ne peut non plus ignorer la portée symbolique de l'événement. En effet, Dieppe restera à jamais le théâtre d'une tragédie moderne. Dans une impressionnante unité de lieu, de temps et d'action, ce sont des mois de valses diplomatiques, d'intrigues de palais et de calculs politiques qui trouvent leur dénouement dans un bain de sang. Dans les tragédies grecques, les puissants meurent pour avoir voulu défier le destin. À l'été 1942, seuls d'humbles et valeureux soldats ont laissé leur jeunesse sous les falaises de Dieppe. Quelle fut leur dernière image avant de sombrer dans le néant ? Une muraille grise crachant la mort par tous ses orifices ? Une tête qui éclate juste devant soi ? Trois gouttes de sang sur un galet ? Ou alors la sérénité du ciel par-dessus la furie des hommes ? Aucune archive ne peut en témoigner. Et pour cause. Même les paysages, soumis au cycle des saisons, livrés aux intempéries et érodés par la mer, ne sont plus exactement ce qu'ils furent en ce triste matin. Pourtant, aussi longtemps que nous saurons nous souvenir de ces disparus éternellement jeunes, leur âme continuera d'habiter les lieux.

Béatrice Richard

Béatrice Richard, Ph.D. en histoire, est professeur d'histoire au Collège militaire royal du Canada. En plus de participer à de nombreux colloques ou conférences, elle a collaboré à la publication de plusieurs livres et articles portant sur l'histoire politique et militaire du Canada. Elle a notamment publié *La mémoire de Dieppe, radioscopie d'un mythe* (VLB éditeur, 2002) et prépare actuellement un ouvrage sur l'attitude des nationalistes canadiens-français face aux guerres du XXᵉ siècle.

1. George Steiner, *La mort de la tragédie*. Traduit de l'anglais par Rose Celli, Paris, Gallimard, 1993, p. 16-17.

2. Pour ce bref compte rendu, nous nous appuyons principalement sur le récit des faits colligés par l'historien militaire C.P. Stacey à partir de rapports et de témoignages de soldats et officiers rescapés de Dieppe. On peut en trouver un compte rendu officiel dans C.P. Stacey, *L'Armée canadienne, 1939-1945, résumé officiel*, Ottawa, ministère de la Défense nationale, 1949, p. 51-87 ; *Six années de guerre : l'armée au Canada, en Grande-Bretagne et dans le Pacifique*, Ottawa, ministère de la Défense nationale, 1957, p. 322-429.

3. Le 27 avril 1942, par voie de plébiscite, le gouvernement libéral de Mackenzie King demande à la population canadienne de délier le gouvernement de sa promesse de ne pas imposer la conscription en vue du service outre-mer. La campagne du plébiscite donne lieu à des débats féroces et le résultat du vote confirme la division du Canada au sujet de sa politique de défense : le Québec refuse massivement d'accorder au gouvernement le pouvoir de recourir à la conscription (71,2 % pour le NON), alors que les autres provinces approuvent tout aussi clairement le projet (80 % pour le OUI).

4. Lire à ce sujet : Peter Henshaw, « Le Raid sur Dieppe : Produit d'un nationalisme canadien mal placé », traduction de « The Dieppe Raid: A Product of Misplaced Nationalism ? », *The Canadian Historical Review*, 77, 2 (juin 1996) : 250-266 ; Brian Loring Villa et Peter Henshaw, « Le débat autour du raid sur Dieppe ; Brian Villa poursuit le débat », traduction de « The Dieppe Raid Debate : Brian Villa Continues the Debate », *The Canadian Historical Rewiew*, 79, 2 (juin 1998) : 304-315.

5. Les heures de débarquement en ces différents points n'ont pas été choisies au hasard : les assaillants sur les flancs profiteront des derniers moments d'obscurité pour surprendre l'ennemi, condition cardinale pour le succès de l'entreprise, tandis que les aviateurs de la *Royal Air Force* profiteront des premières lueurs de l'aube pour leurs attaques au sol.

6. Lucien A. Dumais, *Un Canadien français à Dieppe*, Paris, Éditions France-Empire, 1968, p. 163. L'ampleur de la confusion est corroborée par plusieurs vétérans de Dieppe que nous avons interviewés.

7. Pour un bilan complet des pertes, consulter le tableau de C.P. Stacey, *Six années de guerre… op. cit.*, p. 80.

8. C'est en particulier la thèse que développe l'historien Brian Loring Villa dans son ouvrage, *Unauthorized Action, Mountbatten and the Dieppe Raid*, Oxford, Oxford University Press, 1994, 314 p.

Autopsy of a tragedy[1]

Some stories seem to have been written by the gods to terrify man and make him realize the arrogance of his ambitions. These are called tragedies. The Dieppe raid does not escape tragedy's merciless finale. [2]

August 19th, 1942, 3 o'clock in the morning. Somewhere in the middle of the English Channel an impressive convoy surges through the waves, all lights out. Two hundred and fifty ships transport more than 6,000 men, of which close to 5,000 are Canadian militia, some British commandos and 50 American Rangers, prepared for battle. Operation Jubilee is about to begin. Destination: the French port of Dieppe.

The shore is heavily protected . . . Long-range coastal batteries defend against any assault from the sea while concrete blocks act as a barricade between the beach and the town. The 2,500 soldiers of the 302nd Division of the Wehrmacht who guard this sector can count on quick reinforcements and aerial support from the German air force.

Why launch an attack against such a soundly defended target? This question will never cease to haunt historians . . .

Operation Jubilee is created in response to complex diplomatic and strategic imperatives: proximity to the French coasts at Dieppe; pressure from Russia to open a second front to the west; attempts by Stalin to ease German pressure on his own troops, and finally, Western fears of a separate Russian-German agreement.

The Allies try to gain time before implementing their strategy of surrounding the enemy from all sides, a plan advocated by London, while continuing to maintain pressure on the German front in France.

The impetuous Vice-Admiral Lord Louis Mountbatten, who was named head of the Combined Operations' elite troops on October 19th, 1941, has been victorious in several flash operations (such as dynamiting the port of Saint-Nazaire). He can count on the support of Lieutenant-General Harry D.G. Crerar, 1st Canadian Corps, and Andrew G.L. McNaughton, Commander-in-Chief of the Canadian Army. In an effort to boost national pride, these superior officers seek maximum action for their soldiers.

On July 7th, 1942, after intensive training, a preliminary version of the operation is launched under the code name Rutter, to be immediately cancelled due to weather conditions . . . Yet six weeks later, the soldiers are again en route for the same operation, yet meanwhile, naval and aerial support has been reduced.

The amphibious troops must attack a fifteen-kilometre stretch along the coast which is divided into five different sectors. On the flanks, four simultaneous landings are planned for dawn, at 4:50 a.m. The Canadian units are to attack the openings of the cliff on either side of Dieppe. This will be the task of the Royal Regiment of Canada and of the South Saskatchewan Regiment. A half hour later, two battalions of the 4th Canadian Infantry Brigade come ashore: the Essex Scottish Regiment and the Royal Hamilton Light Infantry, with support from armored tanks of the 14th Armored Regiment (Calgary Regiment). The latter expect help from the Canadian Royal Engineers with mine clearance on the beach.

Beyond the element of surprise, the operation's success depends on perfect synchronization between the different forces, as well as between the various assault craft at the landing points. Unfortunately, as early as 3:47 a.m., a skirmish at sea with a small German convoy immediately compromises the plan and the alarm is given. Trapped on a very steep-sided beach, the attackers become easy targets in the early dawn light, especially since the Jubilee strategists, relying exclusively on the element of surprise and the cover of darkness, had not planned on protecting their troops with gunboats. Deployed in emergency, the naval artillery arrives too late to lend any help.

During this time, the skies are the scene of a ferocious air battle during which the Royal Aviation of Canada loses a dozen aircrafts and the Royal Air Force one hundred.

Operation Jubilee ends in indescribable confusion. After ten hours of carnage, the Fusiliers have lost 88.4% of their men, the Royal Hamilton Light Infantry 82.7%, the Royal Regiment of Canada 87.3% and the Essex Scottish Regiment 96.3%.[3]

The Dieppe raid profoundly marked Canada's collective memory. Gratuitous sacrifice or Machiavelian plan for some, prelude to the successful landing at Normandy in 1944 for others, rarely has a battle given rise to such controversy. Dieppe remains forever the stage of a modern tragedy.

Doctor of History, **Béatrice Richard** is a professor of military history at the Royal Military College of Canada. She taught in the History Department at UQAM (1986-1996) and worked as a research assistant in the Communications Department at the Télé-université du Québec (1992-1997). She has collaborated in the publication of several books and articles on the political and military history of Canada. She is especially interested in the collective memory and in war representations depicting French Canadians, particularly the remembrance of the Second World War. In 2002 she published *La mémoire de Dieppe, radioscopie d'un mythe* (VLB Publishing House). She is preparing to publish a book titled *Les voix de la résistance : les nationalistes canadiens-français face aux guerres du XXe siècle,* VLB Publishing House.

1. Résumé by Sylvie Roche of a text by Béatrice Richard.

2. George Steiner, *La mort de la tragédie.* Translated from English by Rose Celli, Paris, Gallimard, 1993, p. 16-17.

3. For a complete record of losses, consult the table by C.P. Stacey, *Six années de guerre : l'armée au Canada, en Grande-Bretagne et dans le Pacifique*, Ottawa, ministère de la Défense nationale, 1957, *cit.*, p. 80.

Jubilee

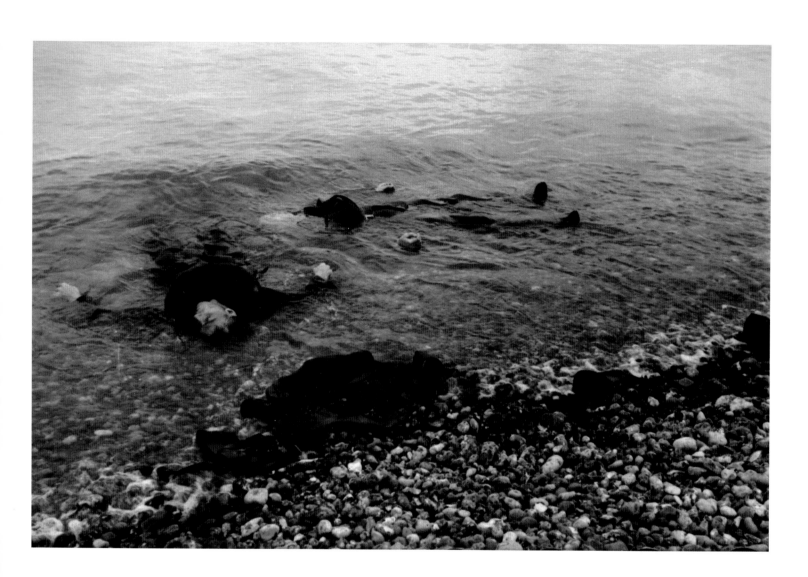

Installations

Cette installation prend son origine dans les récits que mon père me faisait du raid de Dieppe. Mon père n'a pas fait la guerre. Mais, parce qu'il travaillait dans les chemins de fer, il a vu partir bien des hommes et en a vu plusieurs revenir dans un état lamentable ; il y a perdu quelques très bons amis. Ses récits étaient pleins d'amertume, ces mots étaient très durs. Il me parlait d'une véritable catastrophe, d'une erreur monumentale, du sentiment que des hommes avaient été sacrifiés dans une cause perdue d'avance. Beaucoup plus tard, je me suis intéressé à cette histoire tragique. J'ai mieux compris l'impact social et politique qu'a eu le raid de Dieppe sur le pays, comment il a marqué l'imaginaire collectif, devenant presque un mythe.

Alors est venu l'élément visuel qui a tout déclenché. Dans un cours film documentaire, j'ai vu le mémorial du génocide cambodgien. On retrouve dans ce lieu des milliers de photographies d'identité, des images que les Khmers rouges faisaient de chacun de leurs prisonniers. Toutes sont des portraits de disparus. Un ensemble d'images banales *a priori*, mais des archives qui prennent un sens troublant par l'accumulation des photographies.

En créant l'installation *Jubilee*, je cherchais à éveiller le souvenir de ce tragique événement de la Deuxième Guerre où 1 400 hommes tombèrent sur les plages de Dieppe le 19 août 1942. Neuf cent treize de ces hommes étaient des soldats canadiens.

Mon désir fut d'abord de créer une œuvre *in situ,* dans le paysage même du drame, un monument éphémère où des centaines de visages d'hommes anonymes nous regardent. Ainsi, sur la plage de Dieppe, à marée basse, 913 portraits photographiques en noir et blanc ont été installés, comme autant de petites stèles photographiques, un cimetière d'images.

Les photographies, montées sur carton, ont été plantées directement dans les galets de la plage. D'un point de vue surélevé, une photographie fixe l'ensemble dans le paysage. D'autres images montrent des détails, puis les photographies disparaissent en mer, emportées par la marée montante.

Ces hommes d'aujourd'hui prêtant leurs visages aux hommes d'hier sont des étudiants, des artistes mais surtout des militaires photographiés à la base de Valcartier, au Québec. Ils étaient en bonne partie du même âge que ceux qui ont fait le débarquement. La moyenne d'âge des soldats tombés en 1942 était de 20 ans.

Les photographies furent installées sur la plage par des enfants de la région de Dieppe. De ces 913 portraits sur la plage de Dieppe, environ 500 furent récupérés et réinstallés le lendemain devant le cimetière et l'église de Varengeville-sur-Mer, à environ 10 kilomètres de Dieppe. Là, les portraits furent collés dos à dos et plantés dans le parterre gazonné, au bord des falaises. Je souhaitais laisser les images dans la région, à l'extérieur, jusqu'au 19 août suivant. Malgré les intempéries et sa détérioration partielle, l'installation est restée en place durant plus de deux mois.

Réfléchir aujourd'hui à ce qui secoue notre planète, c'est accepter de revoir le passé, de travailler avec la mémoire et d'agir dans le présent. L'installation *Jubilee* et les images qui en restent cherchent à parler de paix et de mémoire, à un moment où ces phénomènes individuels et collectifs sont si fragiles. Les victimes des grands drames qui jalonnent l'histoire et qui nous secouent, parfois nous écrasent, n'ont bien souvent pas de noms et aucun visage.

Ces centaines de portraits muets nous parlent aussi du silence des hommes, des horreurs indicibles de la guerre. *Jubilee* m'a permis d'explorer d'une façon différente le temps et la mémoire, deux thèmes qui traversent mon travail. En invitant des enfants à participer à ce geste symbolique, j'ai souhaité provoquer la rencontre des générations et télescoper le temps l'espace d'une journée. Mais, surtout, j'espère que ces images nous permettront de mieux réfléchir à la fragilité de la paix.

Bertrand Carrière

Installations

The idea for this installation originated in the stories my father told me about the Dieppe raid. My father did not go to war. But because he worked for the railroad, he saw many men leave for the front and many return in a woeful state; he lost a few very good friends. His stories were full of bitterness, his words very harsh. He felt it was a complete catastrophe, a monumental error, and that men were sacrificed for a hopeless cause. Much later, I became interested in this tragic story. I came to understand the social and political impact the Dieppe raid had on the country, and how it shaped our collective imagination, becoming almost a myth.

Then came the visual element which triggered everything. During the viewing of a short documentary film, I saw the memorial of the Cambodian genocide. It consists of thousands of personal photographs, pictures the Khmers Rouges took of each of their captives. They are all photos of people who have disappeared. A bunch of meaningless photographs at first glance, but in reality archives that take on a troubling meaning through their very number.

In creating the *Jubilee* installation, I wanted to stir up a reminder of this tragic event during the Second World War when 1,400 men died on the beaches of Dieppe on August 19, 1942. Nine hundred and thirteen of these men were Canadian soldiers.

My wish was to create a work *in situ*, right at the very scene of the tragedy, an ephemeral monument where hundreds of anonymous men's faces would look back at us. Thus when the tide is low on the Dieppe beach, 913 photographic portraits in black and white can be seen, like small photographic tombstones, a cemetery of pictures.

The photos, mounted on cardboard, were planted directly into the pebbles of the beach. From a higher vantage point, one photograph was shot, situating them all in the landscape. Other pictures show details from the installation, then the photos disappeared into the sea, buried by the rising tide.

The men of today who have lent their faces to the men of the past are students, artists, but mostly soldiers photographed at the Valcartier base, in Quebec. For the most part, they were the same age as those who landed at the beach. The average age of the soldiers who fell in 1942 was 20.

The photos were installed on the beach by children from the Dieppe area. Of the 913 portraits on the beach of Dieppe, around 500 were recuperated and reinstalled the next day in front of the cemetery and church of Varengeville-sur-Mer, located approximately 10 kilometers from Dieppe. There, the portraits were glued back to back and planted in the grass close to the cliffs. I wanted to leave images in the area, outside, until the following August 19th. Despite the bad weather and partial deterioration, the installation remained in place for more than two months.

Reflecting today on what troubles our planet is accepting to examine the past, work with memory and act in the present. The *Jubilee* installation and the images which remain endeavor to speak of peace and remembrance, at a time when these individual and collective notions are so fragile. The victims of these monumental tragedies which mark our history and sometimes shake us to the core are often nameless and faceless.

These hundreds of silent portraits also speak to us of the silence of men, of the unspeakable horrors of war. *Jubilee* allowed me to explore the two themes which intersect my work, time and memory, in a different way. By inviting children to participate in this symbolic gesture, I hoped to bring about a meeting of generations and condense in time the space of one day. But above all, my hope is that these pictures will enable us to reflect more thoroughly on the fragility of peace.

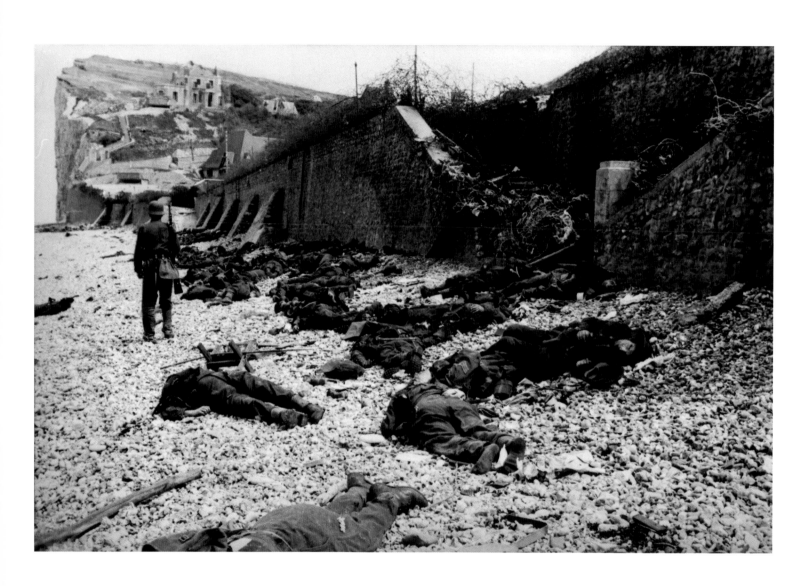

Mémoire de guerre :
Jubilee, de Bertrand Carrière[1]

Bien que Bertrand Carrière soit d'abord reconnu comme artiste photographe, son installation intitulée *Jubilee*, présentée à l'été 2002 en vue de commémorer de manière personnelle le 60ᵉ anniversaire du débarquement de Dieppe, s'approchait également du monde de la sculpture. Non pas, bien sûr, par le côté monumental de son travail, mais par l'expérience *in situ* de cette installation photographique, laquelle combinait l'espace naturel d'un paysage maritime avec la conscience intime du temps. C'est que l'exposition de centaines de photographies de visages inconnus regroupées sur la plage de Dieppe, en Normandie, avait pour thème un événement historique passé, soit la perte soudaine de nombreux soldats d'origine canadienne. Afin de nous rappeler notre « devoir de mémoire », le souvenir de cet épisode malheureux de la Deuxième Guerre mondiale revient d'abord, sur le plan officiel, aux États ex-belligérants. Mais qu'en est-il lorsque la commémoration se veut un geste artistique ? Que peut l'œuvre d'art contre l'oubli ?

Le 19 août 1942, sur le littoral normand, les troupes alliées lancèrent l'Opération Jubilee. Parmi les 4 963 soldats canadiens qui prirent part à cette expédition, 913 y laisseront leur vie. C'est de sa propre initiative que Carrière décida, en son propre nom, de leur rendre un hommage, lequel, faut-il le préciser, se distingue des hommages officiels par son caractère personnel, la singularité de sa relation à l'événement. Le père de l'artiste, témoin du départ de plusieurs soldats canadiens pour l'Angleterre, parmi lesquels certains ne reviendront jamais, racontait à son fils la tragique histoire du raid de Dieppe. Grâce à ce récit, le souvenir de ces jeunes hommes morts au combat l'a toujours habité. En somme, ce sont les traces de ce récit qui vont présider à l'élaboration de cette installation photographique. Ainsi, très tôt le matin du 18 juillet 2002, alors que la mer est à marée basse, l'artiste installera, aidé d'une vingtaine d'enfants de la région de Dieppe, 913 portraits d'hommes âgés de 20 à 40 ans. Montés sur des cartons et fixés au sol par des galets, ces photos-portraits présentés en trois formats, soit 20 x 25, 30 x 40 et 40 x 50 cm, dessineront sur le sol rocheux une immense pyramide, là même où le massacre s'est partiellement déroulé.

Photographiés en noir et blanc, ces visages sont visibles devant le même fond neutre. Et bien que la prise de vue rappelle la photo d'identité, propice à l'identification judiciaire, il ne s'agit pas ici d'archives représentant les visages de ceux qui ont donné leur vie au combat. Hormis la documentation officielle relatant le désastre, cela aurait-il été possible ? Par ailleurs, lorsque le devoir de mémoire s'inscrit dans un processus artistique, l'acte photographique a, comme on sait, d'autres pouvoirs : celui, notamment, d'associer une dimension esthétique à l'éthique. Ainsi, en évoquant ce que nous révèlent les faits historiques, à partir d'une mise en scène conçue par l'artiste, ce qui est de l'ordre de la commémoration peut être avivé par un processus qui fait appel à la fiction. Mais peu importe, pour le moment, le rôle de l'imagination en ce qui a trait à la mémoire, une chose est sûre : *Jubilee* n'a pas pour but de tromper le public. En tant que commémoration, l'installation photographique de Carrière engage une responsabilité face aux disparus. Par conséquent, même si le regard de ces figurants pouvait, dans un premier temps, brouiller la perception de certains spectateurs sur l'identité des personnes photographiées, l'action artistique cherche à évoquer les victimes du raid de Dieppe par des portraits dont la ressemblance avec les visages absents est toujours concevable.

Ainsi, lorsqu'il regarde d'un peu plus près, le spectateur comprend que les 913 photos de visages placées côte à côte sur la plage normande sont nos contemporains. Il s'agit, en effet, de militaires et d'étudiants québécois ayant approximativement l'âge des jeunes soldats tués un jour du mois d'août 1942. Prises toujours du même

angle et sous le même éclairage, ces portraits entretiennent malgré l'uniformité de la prise de vue un caractère unique qui les distingue du nombre. C'est pourquoi, malgré l'élaboration fictive de cette installation photographique, une relation éthique devant ces visages demeure possible, surtout si on se garde de confondre éthique et morale. Il est vrai que l'intérêt actuel pour l'éthique dans les sphères professionnelles peut facilement nous confondre. Mais pour le philosophe Lévinas, l'éthique désigne avant tout la relation qui s'établit avec autrui à partir de son visage sans que cette relation nécessite une morale comme ensemble de prescriptions ordonnées par les institutions sociales. Et puisque le rapport que nous entretenons avec les humains passe d'abord par le visage, l'éthique s'éprouve – au dire de ce philosophe – comme philosophie première[2]. Contrairement à son compatriote Sartre, qui confine le visage d'autrui à un regard objectivant qui risque de faire obstacle à ma liberté, le visage, selon Lévinas, m'oblige à sortir de moi-même et m'enquiert d'une responsabilité constitutive de mon être pour autrui. Le mot « responsabilité », je le rappelle, réfère au verbe latin *respondere* qui signifie « répondre ». À ce « répondre » correspond une écoute, une attention portée à la parole de l'autre. Mais alors, comment la photographie, lorsqu'elle se fait portrait, peut-elle donner à *entendre* des visages ? Comment, à travers une image, un face-à-face avec l'autre est-il encore possible ?

Pour Lévinas, le visage éthique est nu, c'est-à-dire sans contexte. Il ne peut, malgré l'apparence, se réduire à ses traits, à son âge, à son sexe, voire même à sa fonction que lui confère une profession. Il n'est donc pas question de l'abaisser à cette science du visage qui s'est instaurée au XIXe siècle et qu'on appelle la physiognomonie. C'est que l'étude du caractère humain, à partir du déchiffrement de ce que peut révéler un visage, tend à le rendre semblable à une surface sensible que l'on peut examiner à sa guise. De ce fait, le visage perd sa nudité dans laquelle s'immisce le secret de l'altérité. Il devient assimilable à la connaissance souvent trompeuse que j'en ai. C'est également ce pourquoi Lévinas est contre toute philosophie qui réduit le visage à ses masques. La pensée éthique ne correspond en rien, selon lui, à l'idée d'un personnage qui joue son rôle au sein des diverses relations sociales. Dans cette perspective, on peut comprendre pourquoi l'éthique précède l'esthétique comme rapport sensible au monde. Par sa dimension éthique, il n'appartient pas à la culture. La nudité du visage s'expose au monde comme parole. C'est alors que le visage éthique devient irreprésentable. Dans la tradition juive, comme on sait, il y a une interdiction de représenter le visage humain. Cette proscription tente de faire obstacle à l'idolâtrie. Respectueux de cette tradition, Lévinas se méfie également des œuvres d'art qui détournent par les images notre responsabilité vis-à-vis l'autre. Il voit dans les images une mascarade juste bonne à nous distraire et à nous complaire dans une jouissance qualifiée d'esthétique. Compte tenu de cette mise en garde, reste à savoir s'il y a encore une possibilité de représenter en image l'irreprésentable ? Cette représentation est-elle possible à l'intérieur d'une œuvre d'art, notamment au sein d'un paysage ?

En effet, le paysage n'est pas qu'un cadre, un milieu, dans lequel *Jubilee* comme rassemblement de photographies s'installe. Il donne aussi à voir un paysage. Pour être plus juste, disons que *Jubilee* constitue par ses portraits un paysage augmenté, lequel commémore ce que fut jadis cette plage comme décor d'une action militaire. Contrairement au visage humain, le paysage est essentiellement un produit artistique. Il s'invente pour la première fois en peinture. En fait, on dit que le paysage nécessite un point de vue humain sur l'environnement naturel. En référence à Montaigne, on a introduit récemment le terme « artialiser » pour qualifier le processus paysager. Processus qui encadre le pays dans un paysage. En faisant de la plage un lieu de rencontre avec un événement passé, *Jubilee* se devait de présenter ce paysage réinventé de façon éphémère.

Pour ce faire, la nature, par le mouvement sporadique des vagues, était pour s'en charger. Disposées entre les galets, les photographies devaient subir quelques heures plus tard l'effet des vagues de la marée montante. Entraînées par celles-ci, elles se retrouveront flottant à l'horizontale, comme abandonnées entre ciel et terre. Et pour un instant, elles symboliseront l'effacement du visage.

Toutefois, l'acte commémoratif qu'inspire *Jubilee* ne pouvait s'arrêter à ces disparitions de visages. C'est pourquoi, parmi ces photos, 500 seront récupérées. Collées dos à dos sur des baguettes de bois, elles se retrouveront dès le lendemain disposées près des falaises sur le parterre de l'église de Varengeville-sur-Mer. De nouveau présentés sous forme de triangle, ces portraits évoqueront plus que jamais l'idée d'un cimetière. Un cimetière est sans doute un paysage singulier. Situé à la frontière d'un ici et d'un là-bas, il n'est jamais un espace familier. Pour le dire comme Michel Foucault, il appartient à la catégorie des hétérotopies. Or c'est justement dans cet espace autre que Carrière associe l'éthique à l'esthétique. Rencontre que l'on peut, par exemple, situer dans le rapport qui s'établit entre les photos jointes dos à dos et l'image de la stèle, cette petite pierre dressée qui, dans l'Antiquité, se substituait à la personne défunte. Dans son célèbre article sur la reproductibilité technique, Walter Benjamin présente également les photographies de visages de façon similaire. Dans celles-ci subsistent une « valeur cultuelle » associée au souvenir des êtres chers[3]. Sans doute, un souvenir rattaché au regard d'une personne aimée ou amie émeut davantage que le visage d'un inconnu. Mais dans les faits, toute photographie de visage suscite l'image d'une mort à venir. L'image-portrait annonce une absence au sein de la présence. Elle est, comme le rappelle Maurice Blanchot, de l'ordre de la ressemblance[4]. Une ressemblance qui ne correspond à aucun visage qu'il faudrait imiter ou reproduire, mais qui évoque plutôt un visage absent, invisible. D'autant qu'ici le paysage formé par ces photos est aussi d'ordre historique, de sorte que ces portraits placés à la manière des stèles antiques ravivent en nous ce que depuis Roland Barthes il est convenu d'appeler un « ça a été »[5]. Un « ça a été », qui parfois s'oublie entièrement, mais qui parfois aussi revient à l'esprit, telle l'apparition de ce cimetière éphémère qui, à la suite de quelques intempéries, devait se dégrader doucement pour être enfin deux mois plus tard anéanti.

Depuis l'invention de la photographie, avec frénésie on ne cesse de vouloir tout archiver. Même si de grands photographes s'y sont appliqués, cette compulsion devant la mort et l'oubli de la mort est aussi un phénomène d'intimité personnelle. Par contre, lorsqu'il s'agit de la mémoire officielle d'un peuple, le monument doit se substituer aux archives. Ces sculptures monumentales qu'on érige à la mémoire des disparus assurent une sorte de reconnaissance face aux victimes de la guerre. Enfin, lorsque dans le milieu de l'art certains artistes choisissent de participer à leur manière à la mémoire collective, le monument prend alors une tout autre valeur. Sa filiation au politique se présente bien autrement. Paul Ardenne utilisera le terme de « micro-politique » pour souligner les actions artistiques en marge du récit constitutif de la mémoire officielle[6]. Plusieurs artistes, dont Christian Boltanski, Alfredo Jaar, Jochen Gerz et Esther Shalev-Gerz vont mettre en place des dispositifs qui invitent au recueillement face à des événements passés. Souvent mentionnés comme des antimonuments, ces œuvres en marge des monuments traditionnels cherchent en effet une certaine discrétion devant l'irreprésentable. Par conséquent, ces actions accompagnent un phénomène historique qui dépasse largement la dimension artistique. En faisant appel parfois à l'intimité de la vie privée, elles contribuent d'une manière bien singulière au devoir de mémoire. Mais en quoi ces formulations artistiques du « devoir de mémoire », surtout lorsqu'elles se veulent éphémères, peuvent-elles jouer un rôle significatif dans l'ordre de la commémoration ?

Dans un livre récent, Dominique Baqué, spécialiste de l'art photographique, rappelle que c'est le documentaire qui réussit surtout aujourd'hui à mettre en place un dispositif apte à commémorer la mémoire des visages détruits par la guerre[7]. Grâce à la reconstruction de la parole comme témoignage transmissible, le documentaire serait une formidable « machine à penser ». Par contre, elle reconnaît aussi que parmi les œuvres visuelles contemporaines certaines réussissent encore à garder intacte une filiation avec les enjeux éthiques qu'imposent certains événements. À ce chapitre, l'installation *Jubilee* aurait probablement trouvé grâce à ses yeux. Tout en étant engagée politiquement, l'action artistique posée par Carrière s'écarte du même coup complètement d'un patriotisme facile. Jouant avec l'idée d'un monument éphémère, suggérant par l'image-fiction le souvenir de personnes disparues, *Jubilee* fait appel à notre responsabilité. Responsabilité toute personnelle qui rejoint manifestement aussi l'ensemble de tous ceux et celles qui reconnaissent dans ce geste une aspiration à la paix. Car, de toute évidence, en puisant, comme on l'a dit, dans les récits que lui fit son père, et plus tard, dans les images de guerre qui ont ponctué la scène mondiale depuis les années 1960 – notamment le mémorial du génocide cambodgien –, l'hommage de l'artiste aux victimes du débarquement de Dieppe s'effectue dans l'horizon du sens commun, celui qui participe à la mémoire collective.

Lorsqu'il s'agit de l'histoire du monde vécu, la mémoire personnelle s'ancre dans la mémoire commune. En ce sens, l'installation commémorative de Carrière ne se voulait pas critique. L'engagement de l'artiste ne cherche pas à remettre en question une vision des choses qui irait à l'encontre d'une autre vision. En avouant lui-même que *Jubilee* a pour intention de livrer un message de paix, le geste de l'artiste participe plutôt de ce que Jacques Rancière analyse sous le couvert du tournant éthique de l'art politique[8]. Par conséquent, l'effet recherché par cette commémoration invite d'abord au consensus. C'est sans doute aussi pourquoi, aussitôt que l'œuvre s'est mise en place, les spectateurs immédiats, formés de la population locale, pouvaient consentir d'emblée à ce mémorial inusité. Ainsi, les citoyens, jeunes et vieux, et les touristes de passage ont pu apprécier cette mise en exposition de portraits à la mémoire de ceux qui ne sont plus. Afin de combattre l'oubli malheureux, celui que l'on nomme « le mauvais oubli », il est souhaitable que la mémoire du monde perpétue ce qui est la folie des hommes. Et même si Paul Ricœur fait bien de mentionner que le devoir de mémoire peut être parfois ambiguë, du moment où il fait appel à une prescription d'ordre moral, il importe de saisir ici que ce devoir renvoie à ce qui a été.

Mais comment, justement, représenter ce qui a été ? Un art de l'irreprésentable est-il possible ? Quand il se fait image, l'irreprésentable dit simplement qu'il y a un autre qui parle à l'imagination du spectateur. Par conséquent, l'irreprésentable se manifeste comme la trace du visage éthique sur fond d'oubli. Chez Carrière, ce sont les visages des disparus qui se montrent sous la figure de nos contemporains. En somme, contrairement à une certaine tradition iconoclaste, l'irreprésentable n'abolit pas toute représentation, il ne signifie pas l'impossibilité d'user de la fiction. Malgré la controverse qui subsiste entre l'efficacité de l'image pour évoquer des événements passés, il semble clair que l'image artistique anime favorablement ce que Ricœur appelle « l'oubli de réserve »[9]. L'oubli de réserve est selon ce philosophe de l'ordre de la mémoire. Il n'efface aucune trace ; bien au contraire, lorsque sollicité, il a le pouvoir de les éveiller. Ainsi, la mémoire trouve dans l'art comme fiction une manière de contribuer à ce devoir de mémoire. Et mieux que tout autre, peut-être, lorsqu'il s'agit de photographies de visages qui comme technique rappelle l'énigme de la mémoire. C'est donc pour contrer l'oubli de cet oubli que l'installation photographique de Carrière pouvait se rendre salutaire.

André-Louis Paré

André-Louis Paré enseigne la philosophie au Cégep André-Laurendeau et collabore à plusieurs revues québécoises ayant pour souci les pratiques artistiques actuelles.

1. Cet article, revu et augmenté, est d'abord paru au printemps 2003 dans la revue québécoise *Espace sculpture*, numéro 63.

2. *L'éthique comme philosophie première* est d'abord le titre d'une conférence d'Emmanuel Lévinas publiée chez Rivages poche/Petite bibliothèque en 1998. Celui-ci désigne également tout son projet sur visage dont les grandes lignes sont présentées de façon accessible dans *Éthique et Infini*, Paris, Le livre de poche, coll. Biblio/Essais, 1982.

3. Walter Benjamin, « L'œuvre d'art à l'ère de sa reproductibilité technique », dans *L'homme, le langage et la culture*, Paris, Denoël/Gonthier, coll. Médiations, 1971, p. 152.

4. Maurice Blanchot, « Les deux versions de l'imaginaire », dans *L'espace littéraire*, Paris, Gallimard, coll. Folio/Essais, 1988, p. 341-355. Voir aussi *L'Amitié*, Paris, Gallimard, p. 43.

5. Roland Barthes, *La chambre claire. Note sur la photographie, Paris,* Éditions de l'Étoile/Gallimard/Le Seuil, 1980.

6. Paul Ardenne, « L'art micropolitique, généalogie d'un genre », dans *L'art dans son moment politique. Écrits de circonstance*, Bruxelles, La Lettre volée, 1999, p. 265-281.

7. Dominique Baqué, *Pour un nouvel art politique. De l'art contemporain au documentaire*, Paris, Flammarion, 2004.

8. Jacques Rancière, « Le tournant éthique de l'esthétique et de la politique », dans *Malaise dans l'esthétique*, Paris, Galilée, 2004, p. 145-173.

9. Paul Ricœur, *La mémoire, l'histoire, l'oubli,* Paris, Seuil, 2000.

Memory of war:
Jubilee, by Bertrand Carrière[1]

How can an artist, through his art, remind us of our "duty to remember"? How is it possible to symbolize what cannot be symbolized? How can a work of art thwart oblivion? These are some of the questions which Bertrand Carrière's photographic installation entitled *Jubilee* answers on the sixtieth anniversary of the Dieppe raid. This is both a tribute to those who have gone before, and a cry for peace. First, however, a few words on the context and the project.

August 19th, 1942. The Allies launch Operation Jubilee on the Normandy coast. Of the 4,963 Canadian soldiers who will take part in the Operation, 913 will perish. Carrière's father, who witnesses the departure for England of several Canadian soldiers, many of whom will not return, tells his son about the tragic episode. Henceforth, this story will inhabit Carrière and will culminate, many years later, in the installation.

July 18th, 2002. With the help of a score of children from the Dieppe area and at low tide, Carrière installs 913 black and white photos of faces of young 20 to 40 year-old men—contemporary soldiers and students—all taken from the same angle, under the same lighting, in front of the same neutral background. Mounted on cardboard and set among the pebbles, the photo-portraits create an enormous pyramid at the site where part of the massacre took place. A few hours later, they are washed away by the rising tide. The next day, 500 of these photos are recuperated, glued back to back on wooden posts and planted in a triangle on the grounds of the church at Varengeville-sur-Mer, much like a cemetery. Exposed to all kinds of weather, the installation gradually deteriorates until two months later, it disappears.

From the outset, the personal character of this tribute, indeed the special relationship between the artist and the event stands out, as remnants of the father's story will set in motion the creation of the installation. Though far from being official, the tribute speaks in its own way of man's responsibility to remember and is anchored firmly in the communal memory. This personal responsibility calls for consensus and unites those who recognize in this work of art, a longing for peace. The monument battles against oblivion so that man's folly is never forgotten.

By using photographic portraits of contemporary men rather than archival documents, Carrière chooses to place the duty to remember in an artistic process, thereby combining ethics with the esthetic through the power of photography. The artist brings the historical event into focus through guileless staging, and the public recognizes the victims of the Dieppe raid in these faces of today. Thus out of the uniformity of these hundreds of photos a personality unique to each emerges, and makes possible the ethical relationship as described by Lévinas the philosopher, that is, a relationship with a face which draws me outside of myself and makes me listen to the words of the other. The ethical face is naked and cannot project age, sex, features or status, nor does it belong to any culture. Its nudity, like words, is exposed to the world. The ethical face therefore cannot be represented. However the landscape, as opposed to the face, is essentially a product of the artist, a human point of view on the natural environment. More than a backdrop, the landscape is transformed by the portraits and becomes a memorial to the battle for which it was the setting. Thus it becomes a meeting place for an event of the past and must be reinvented in an ephemeral way.

Any photograph of the face calls to mind eventual death, evokes an absence within the presence. Resembling, yet not imitating or reproducing a face, the photo rather suggests a face which is absent, invisible, especially since here the landscape where the portraits are installed is of an historical nature. Thus, these pictures placed like ancient tombstones rekindle in us the "what was" of Barthes which is sometimes forgotten, sometimes called to mind, like an ephemeral cemetery which gradually deteriorates, but gently, not before it works itself into memory.

When it becomes image, the unportrayable simply states that there is something further speaking to the spectator's imagination. In Carrière's installation, the unportrayable is shown as the trace of the ethical face on an ephemeral background, and the faces of the disappeared appear through the medium of the contemporary faces. Thus art as fiction contributes to this duty to remember. And even more so, perhaps, when these photographs of faces remind us of the enigma of memory. The value of Carrière's photographic installation lies in its attempt to thwart oblivion.

André-Louis Paré teaches philosophy at Cégep André-Laurendeau and has written on contemporary artistic practices in several Quebec magazines.

1. Résumé by Sylvie Roche of a text by André-Louis Paré.

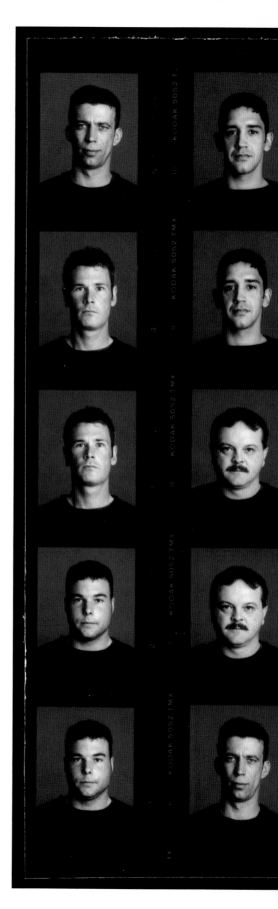

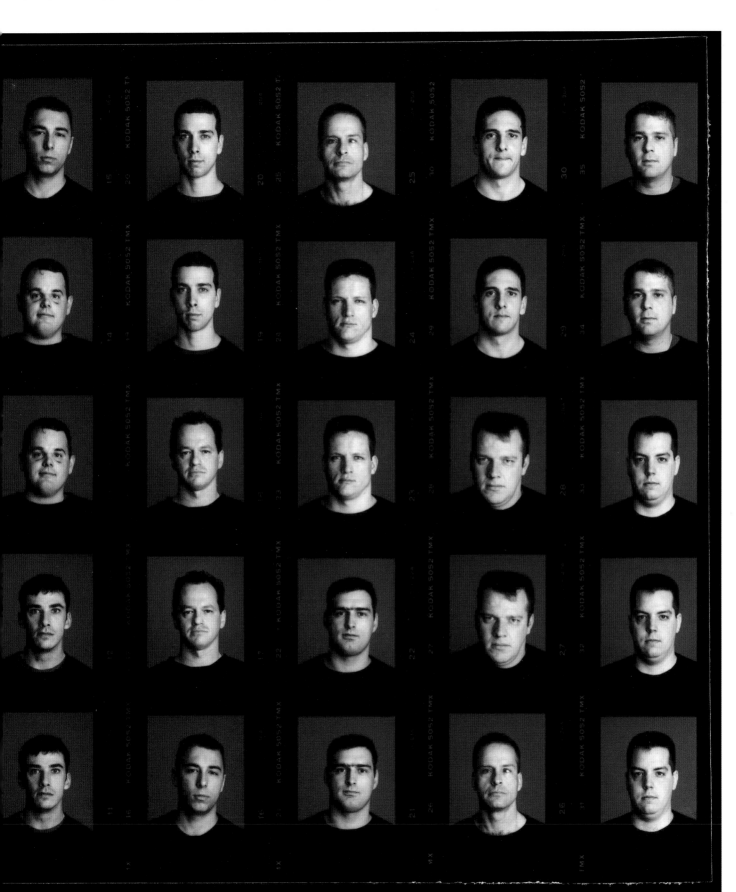

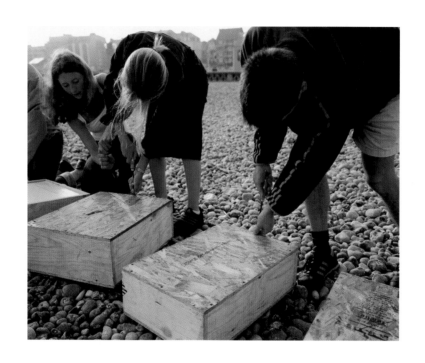

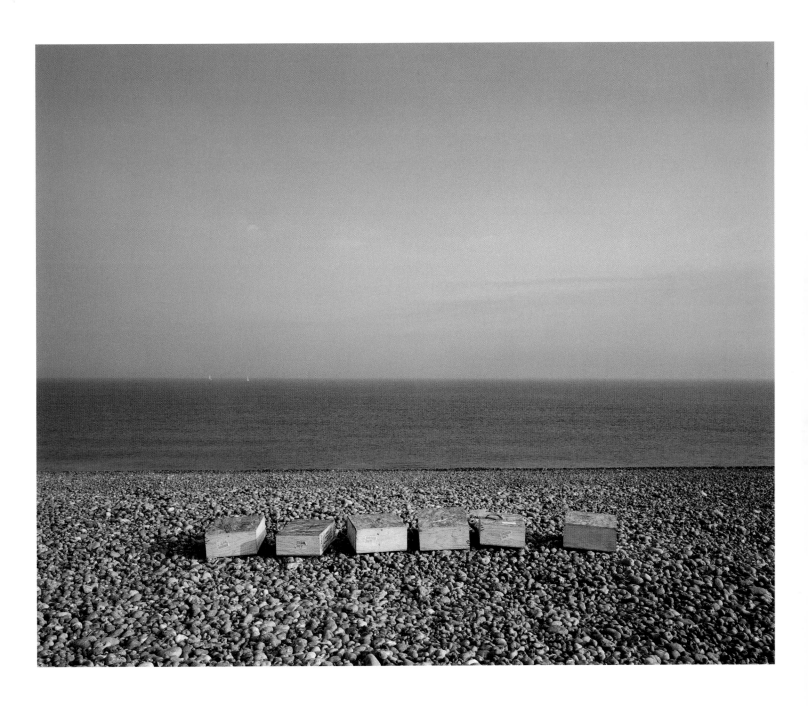

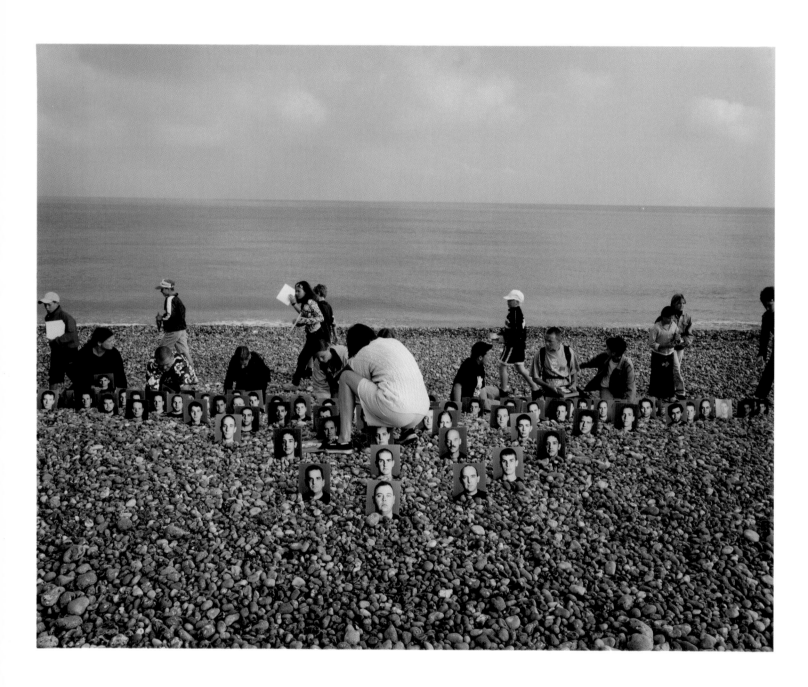

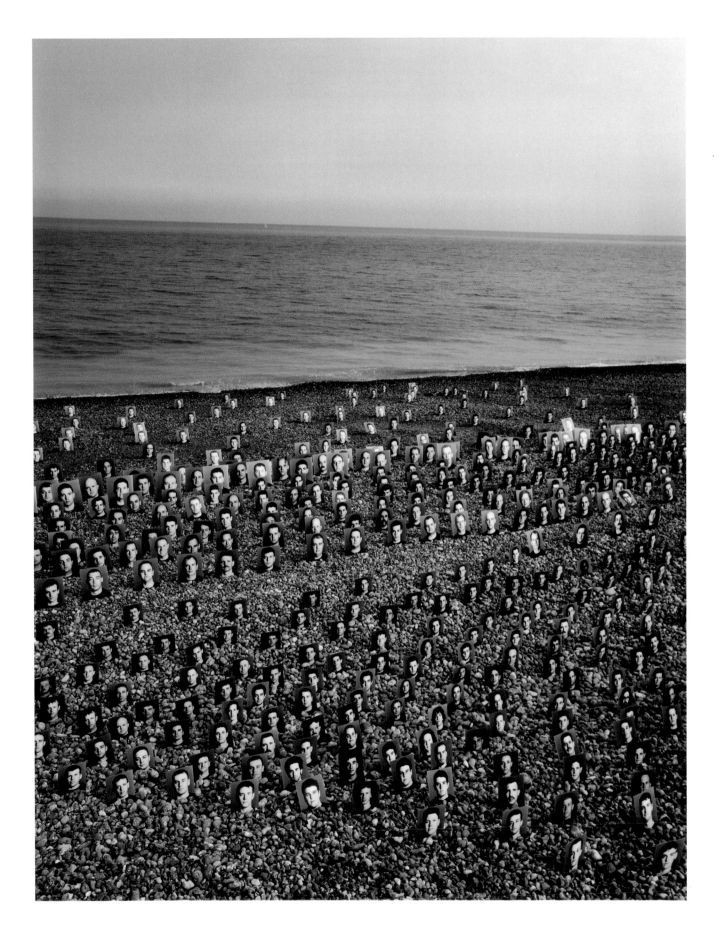

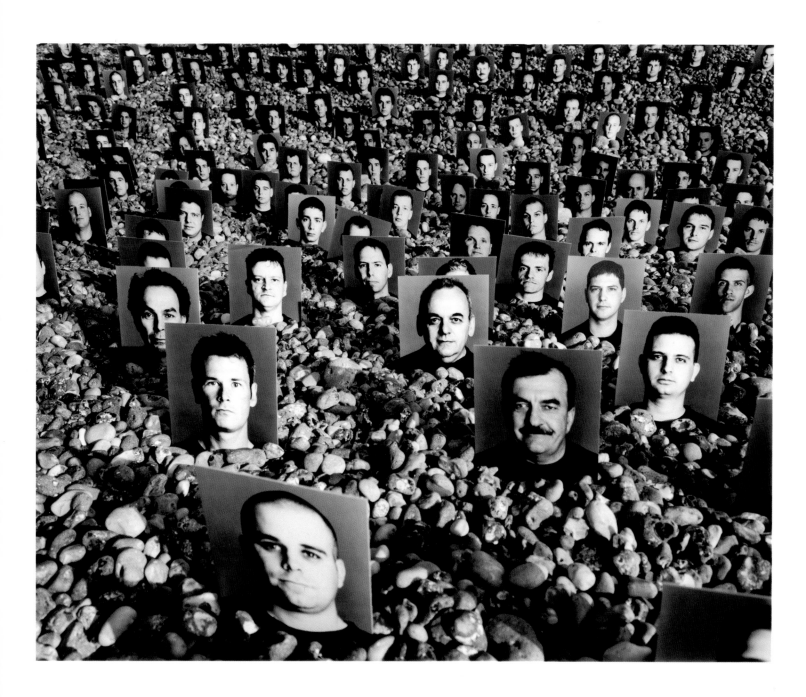

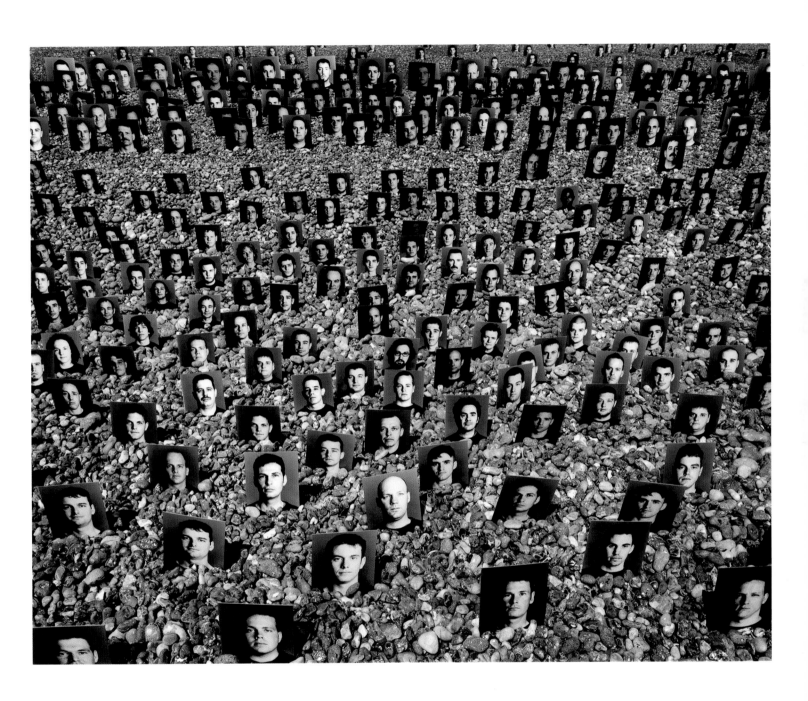

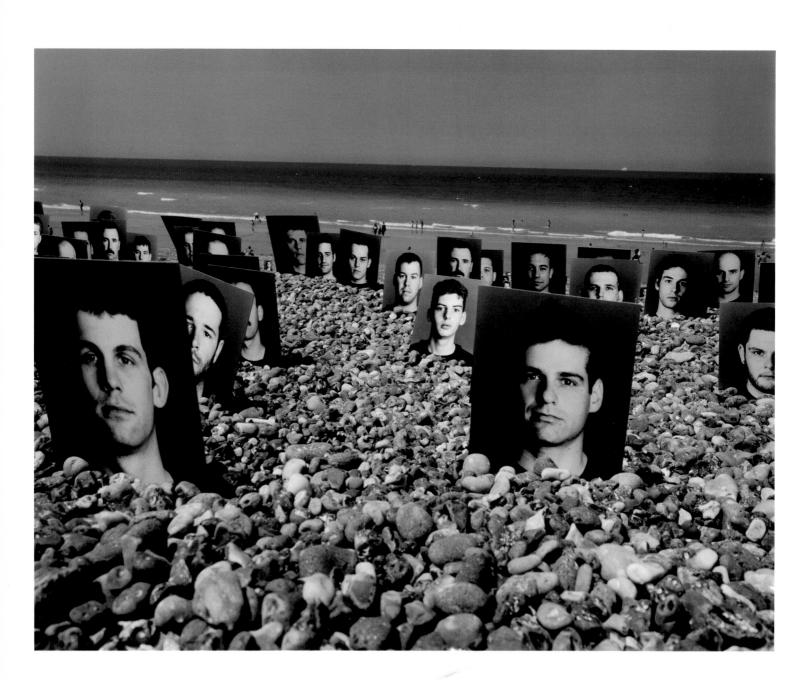

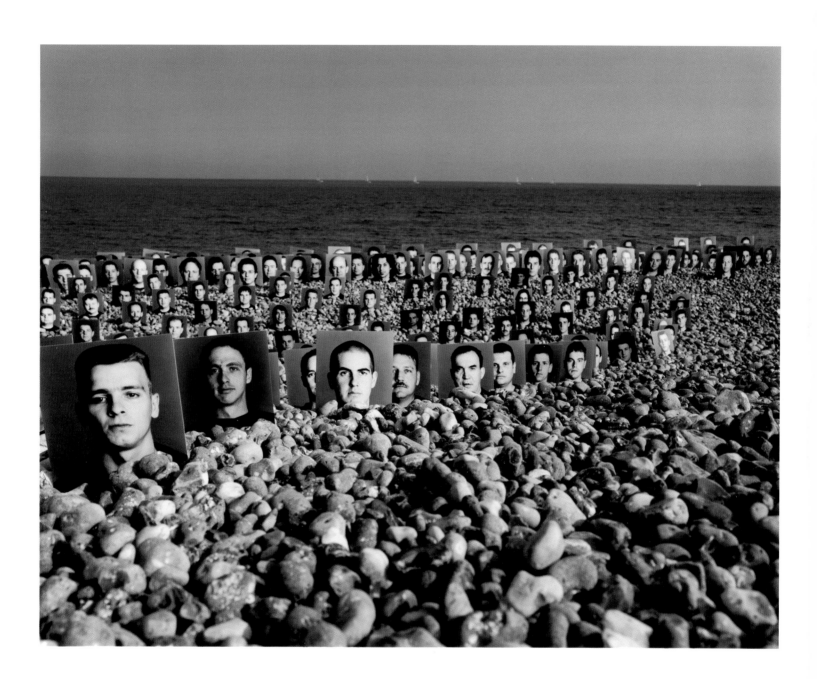

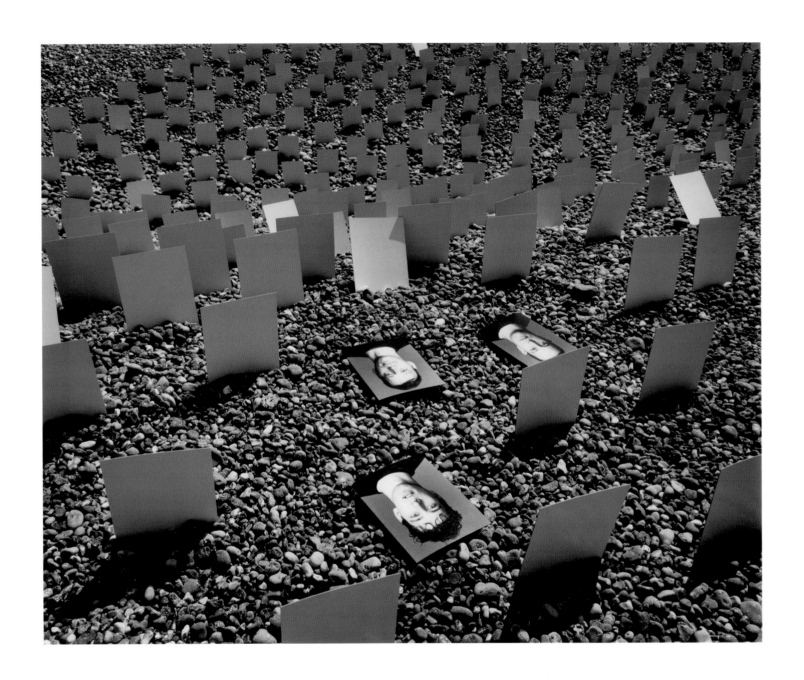

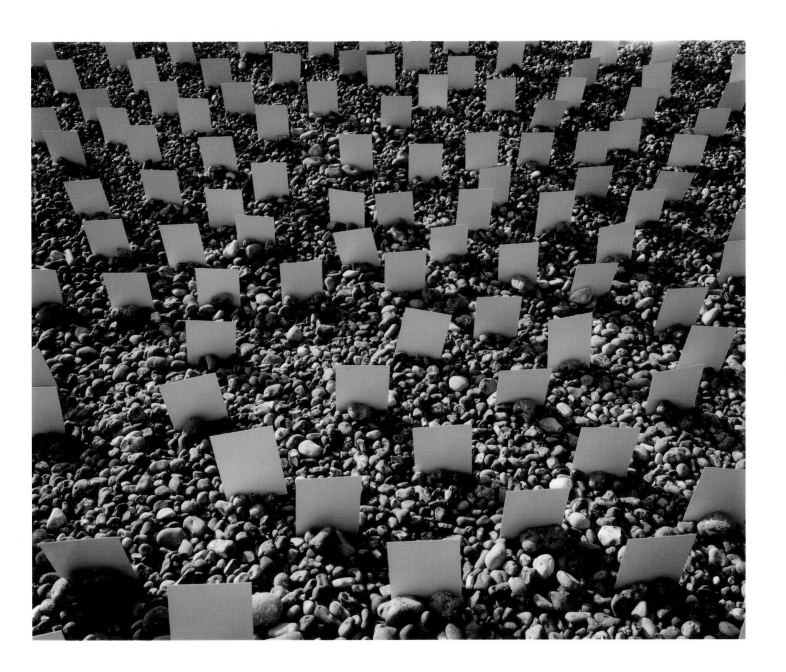

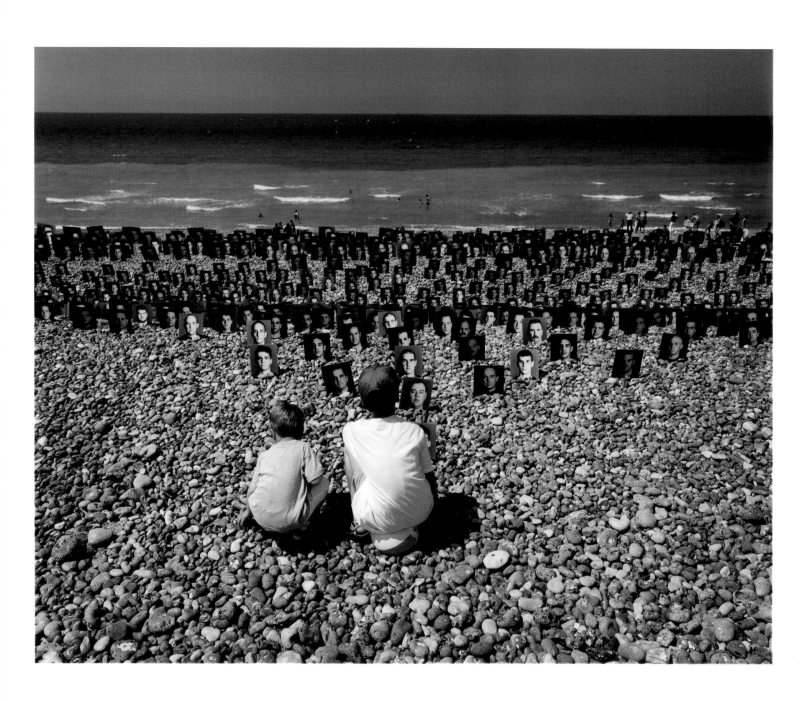

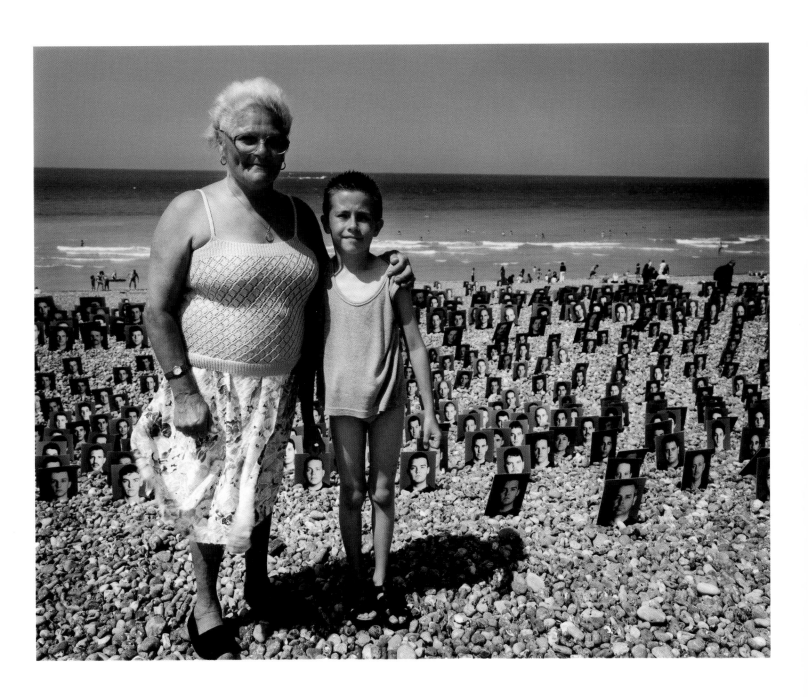

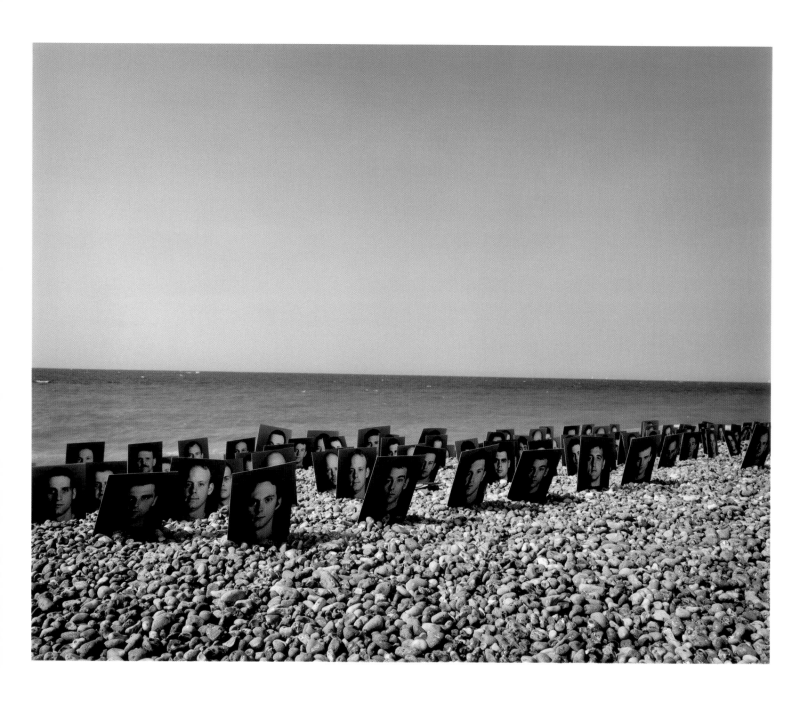

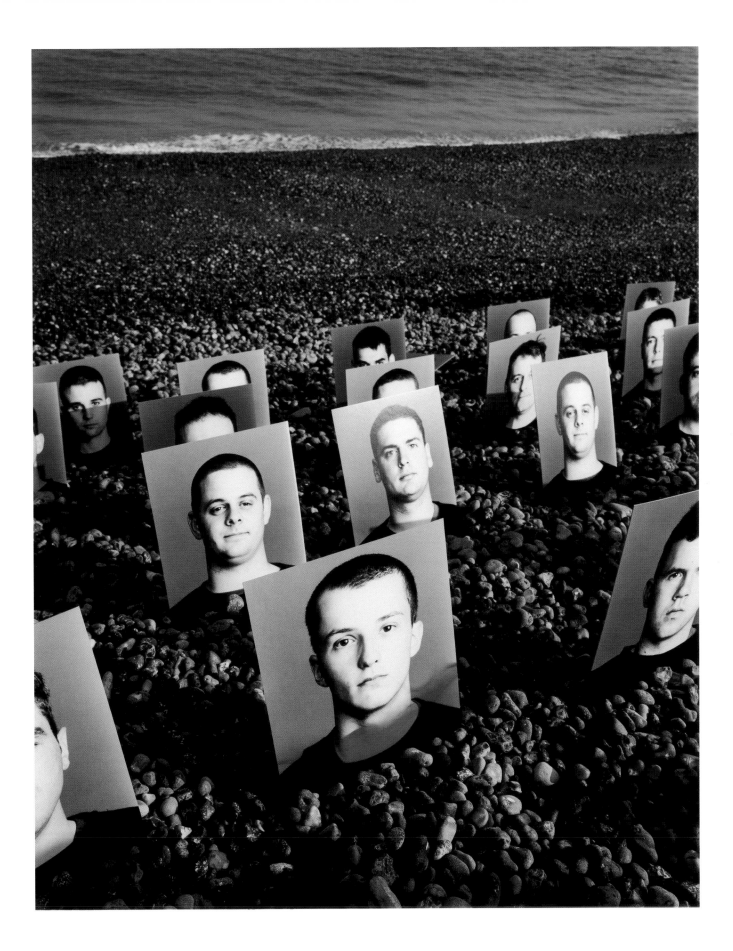

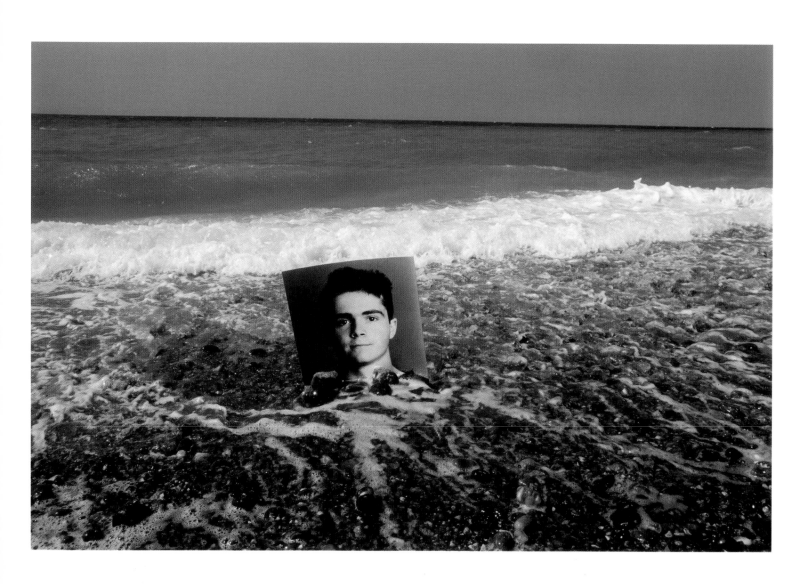

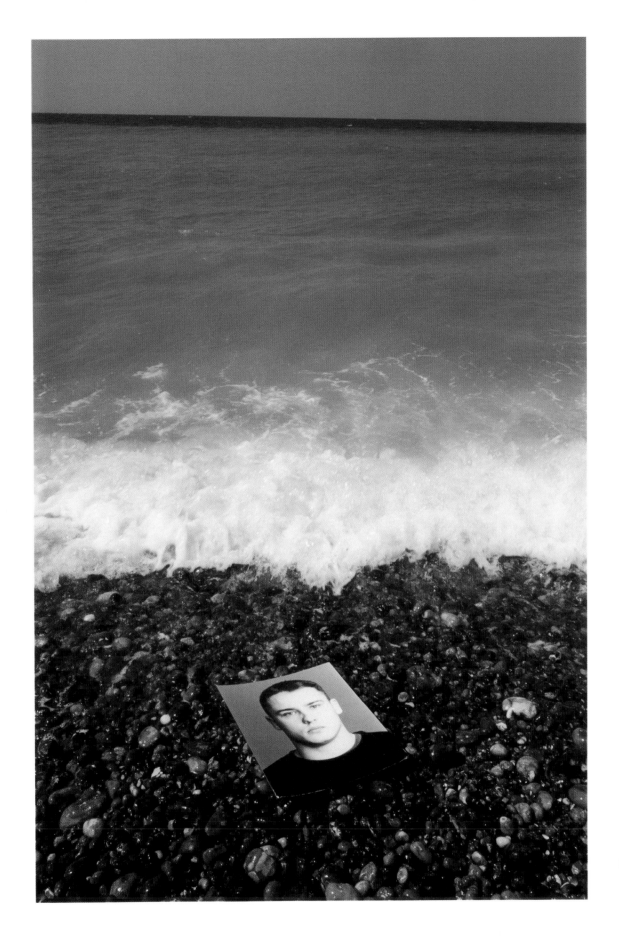

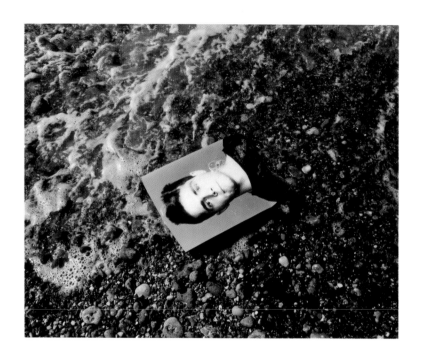

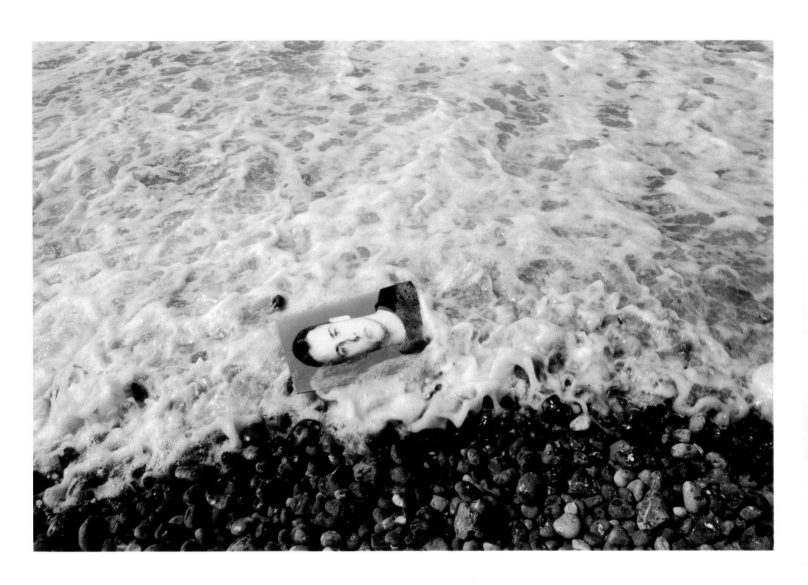

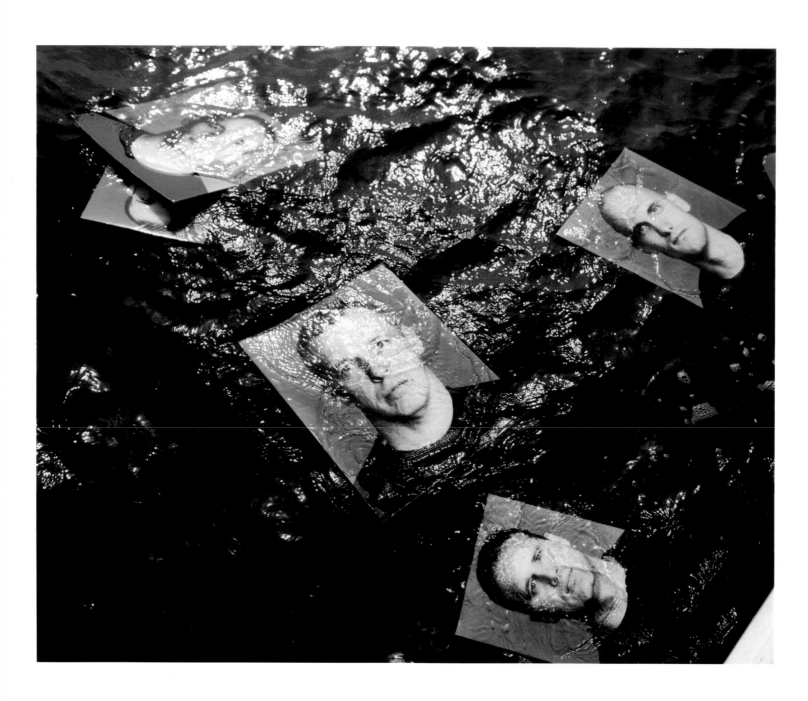

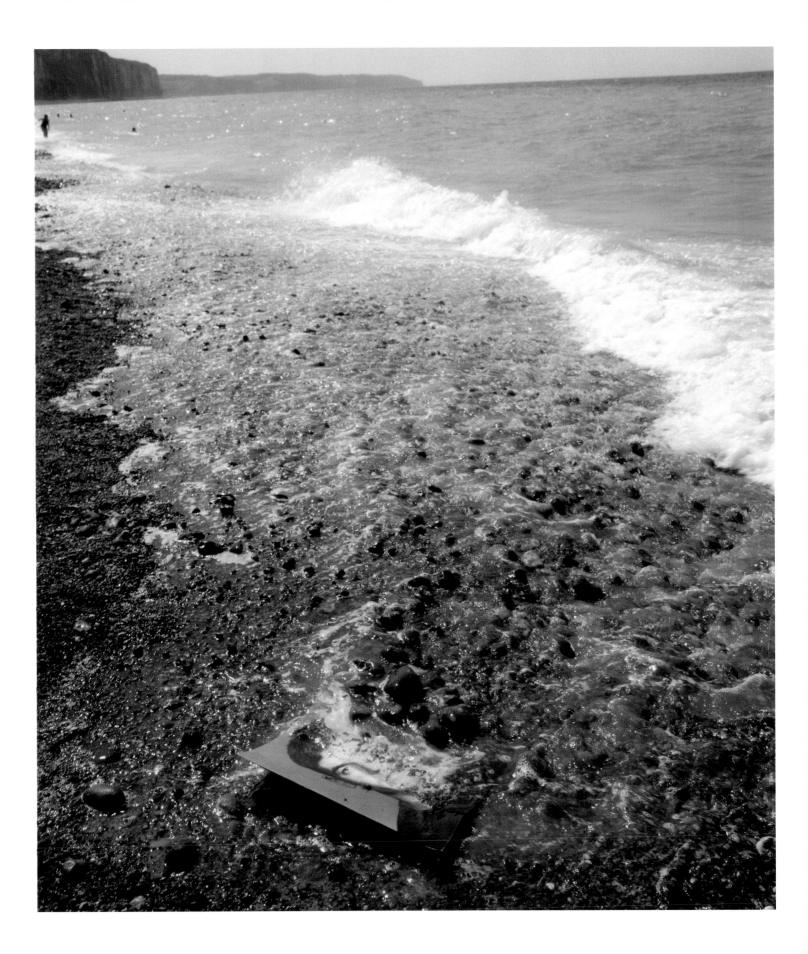

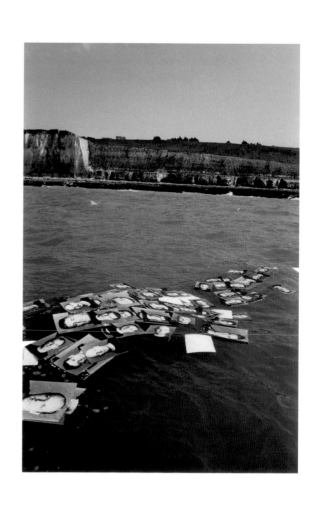

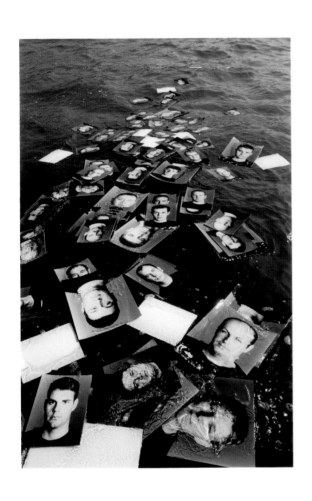

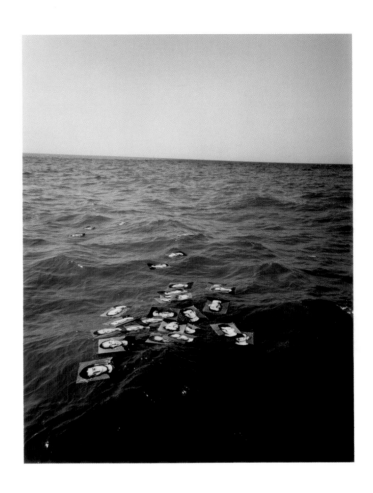

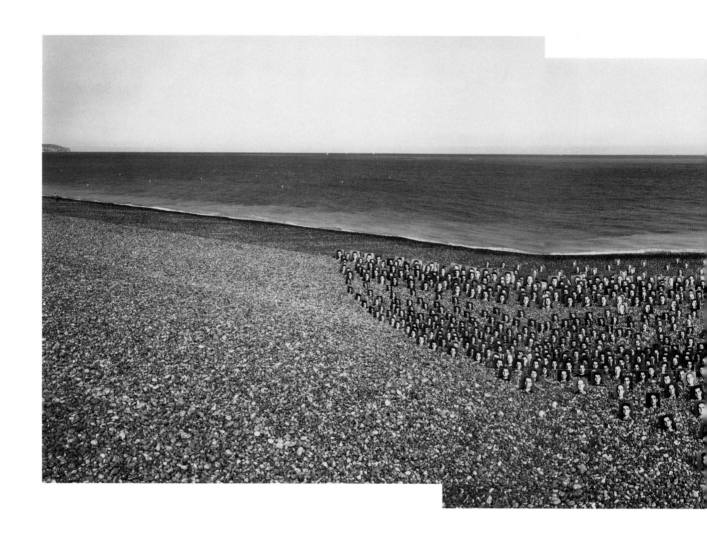

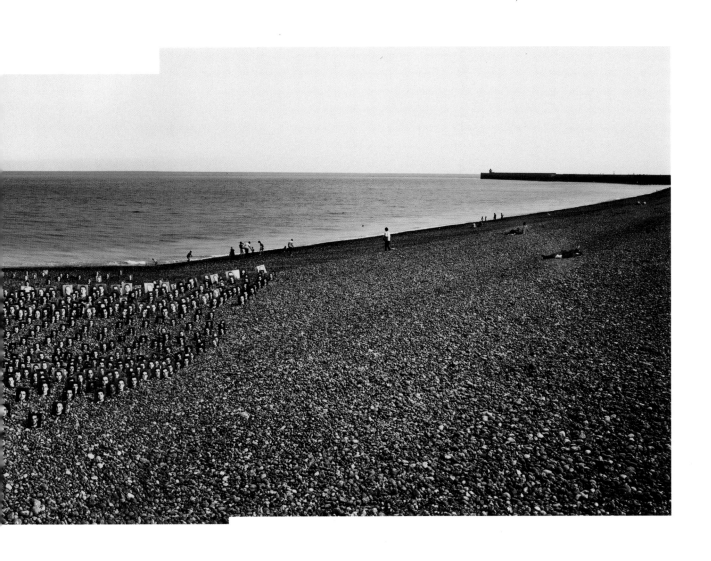

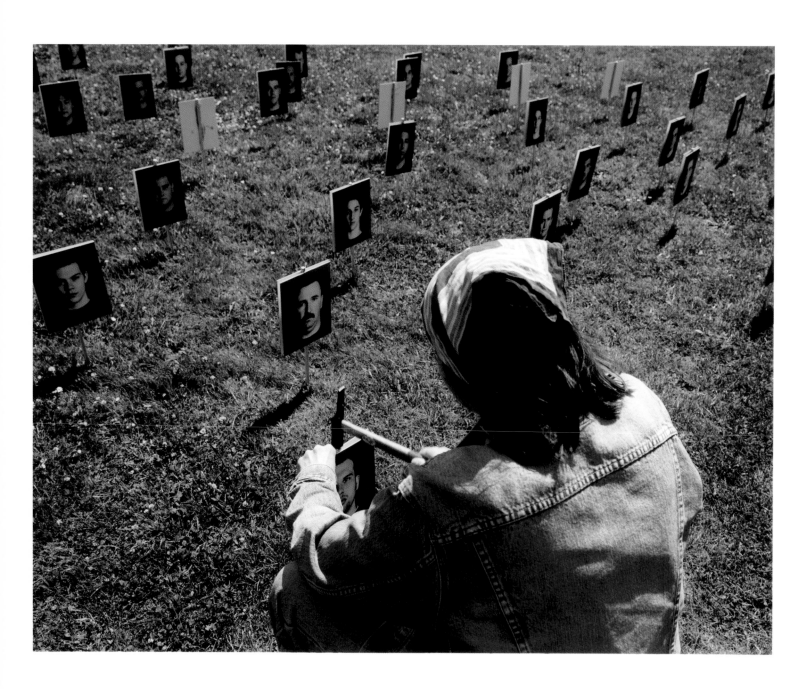

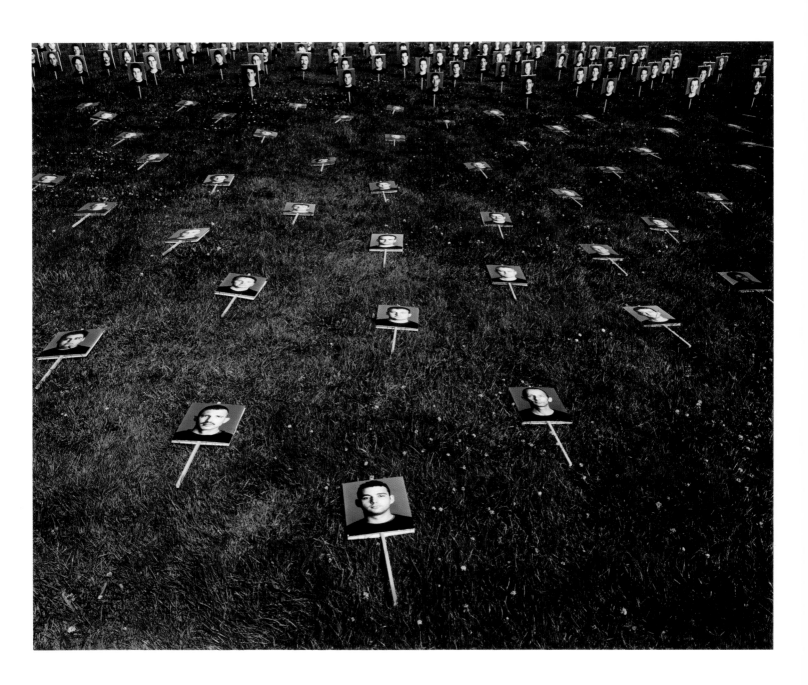

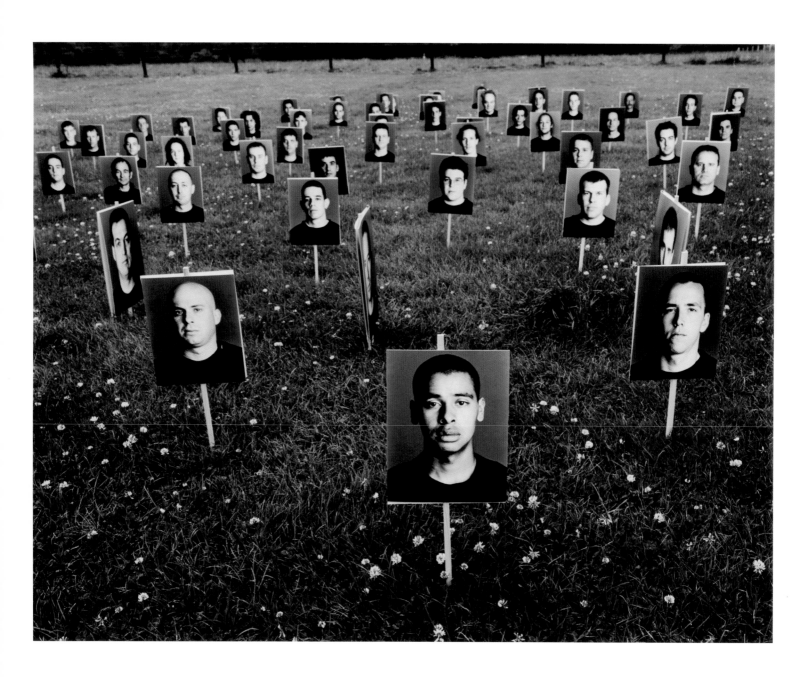

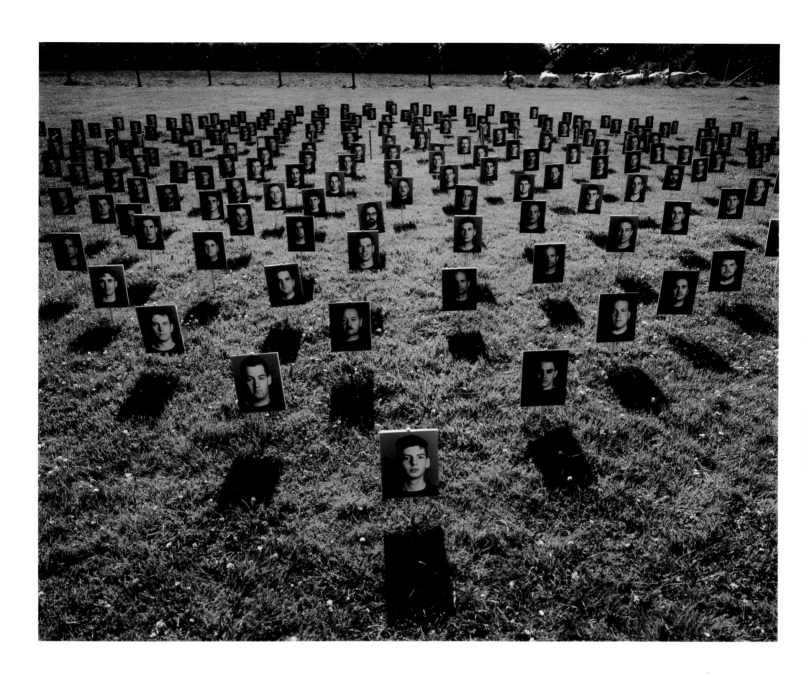

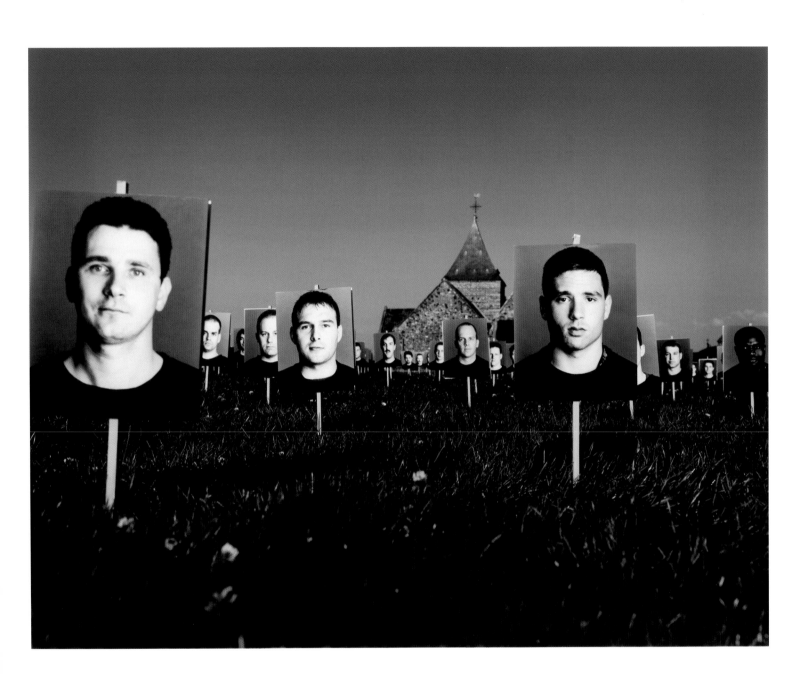

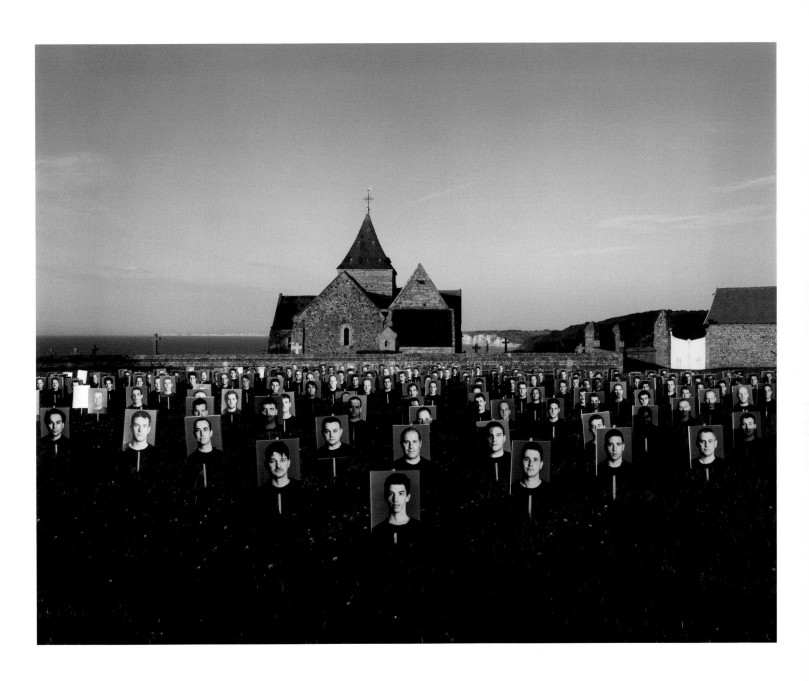

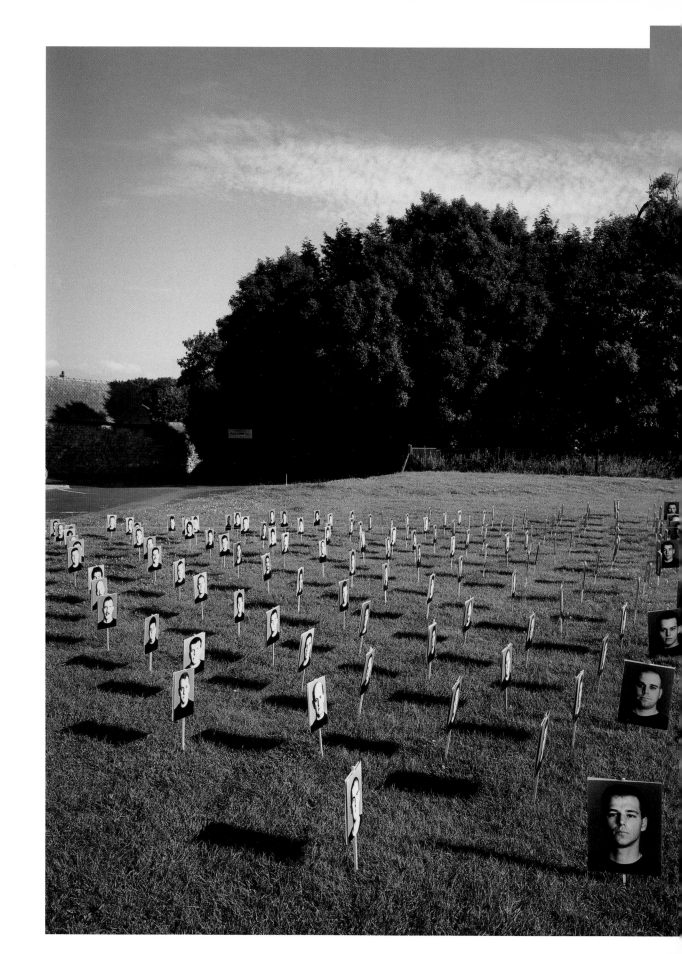

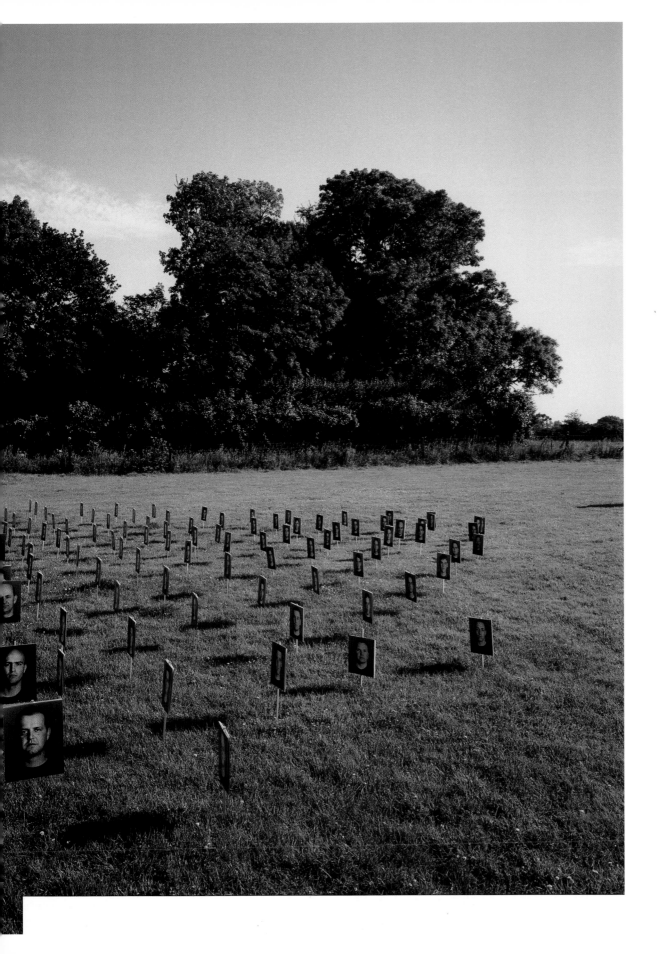

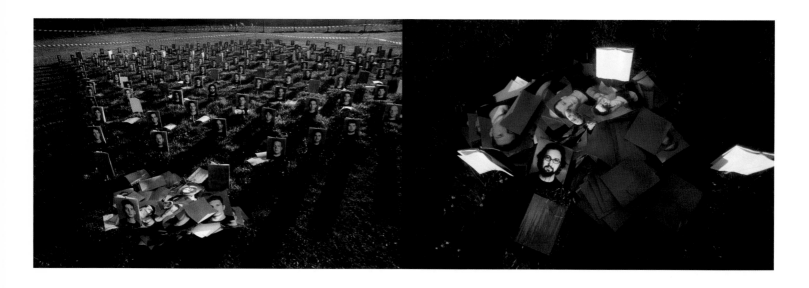

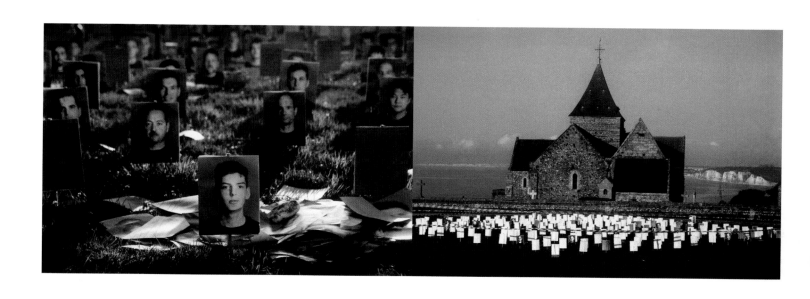

Caux

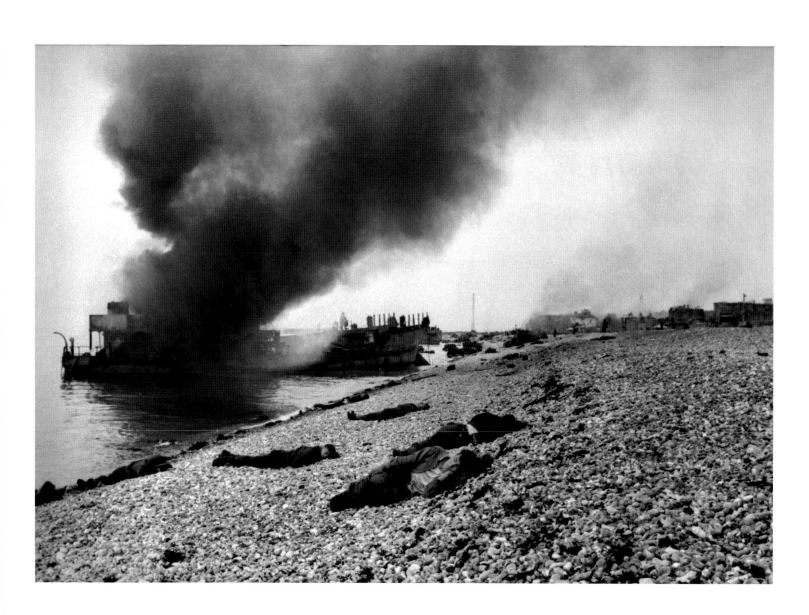

Paysages

À la suite des installations, je me suis senti interpellé par ce paysage, par ce qu'il offre de contraste entre la lumière saisissante des ciels côtiers et les aspects sombres qui y sont enfouis. Ainsi, j'ai poursuivi mon travail sur la mémoire de ces lieux, transformant ce geste symbolique en une sorte d'enquête sur le paysage de cette région de la Haute-Normandie. Les photographies couleur de la série *Caux* offrent une suite, ou plutôt le contrechamps de *Jubilee*. Ce que les hommes de Dieppe ont pu voir en débarquant. Un mur de pierre.

Territoire géologique particulier, balayé par les vents violents de la mer, le paysage de cette partie du Pays de Caux agit encore comme une forteresse imprenable. Tout y semble d'une beauté dure et aride. Sanctuaire d'une mémoire douloureuse, l'Histoire semble pétrifiée dans ces lieux. Les ruines de cette partie du Mur Atlantique balisent la côte et révèlent toute l'austérité de l'endroit. D'un côté s'ouvre l'infini de la mer, une ligne. De l'autre, un mur de pierre qui bloque tout. Les falaises de craie blanche s'érodent et s'écroulent doucement, comme la mémoire. Les casemates, comme des trous béants sont partout, caveaux ouverts, cachettes oubliées. Ces vestiges sont le rappel d'un paysage occupé, jadis ultime rempart à prendre. Les spectres du passé semblent encore hanter ces ruines. Or, les forces de la nature ont agi avec sévérité sur ce patrimoine étrange.

Dans ce paysage souvent monochrome, j'ai photographié la matière brute en utilisant les couleurs éteintes et minimales des lieux. J'ai voulu photographier ces lieux dans le silence de l'hiver, sous des ciels chargés de menaces alors que toute chose y est drapée de mystère, d'une peau de lumière blafarde, sans ombre. Le long de cette côte, j'ai cherché les aspects sourds et silencieux de cette Histoire. Ainsi, par le biais du visible, j'ai voulu faire resurgir ce qui est inscrit dans ce territoire et surtout éveiller ce qui en est dramatiquement absent.

Bertrand Carrière

Caux : (Pays de Caux) Mot de patois normand signifiant la craie qui compose le fond géologique de cette région. La Haute-Normandie se divise en deux régions : le Pays de Caux et le Pays de Bray.

Landscapes

Throughout the set-up of the installations, I felt affected by the countryside around me, doubtless because of the striking contrast between the light of the coastal sky and the somber features below. I felt compelled to pursue my work on the buried memories of this place, transforming this symbolic gesture into a sort of research on the countryside of this part of Upper Normandy. The colour photographs of the *Caux* series are a continuation, perhaps even the reverse side of *Jubilee*. What the men landing at Dieppe saw: a wall of stone.

A distinctive geological area, swept by violent winds off the sea, the land in this part of the *Pays de Caux* still rises up like an impenetrable fortress. Its beauty seems harsh and arid. Guardian of a painful past, History seems to stand still here. Ruins of this part of the *Atlantic Wall* dot the coast and reveal fully the austerity of the site. On one side is the endless sea, a line. On the other, a wall of stone that blocks everything. The cliffs of white chalk of the *Pays de Caux* gently erode and fall away, like memory. The caves, like gaping holes, are everywhere, open grottos, forgotten hiding places. These relics are souvenirs of an occupied land, final battlegrounds of times long ago. Yet the specters of the past still seem to haunt these ruins. Moreover, the forces of nature have had a strong impact on this strange legacy.

In this monochromatic landscape, I photographed the surroundings in all their faded and minimal colours. I wanted to photograph these places in the silence of winter, under threatening skies when everything is shrouded in mystery, in a weakened light, with no shadows. Along this coast, I sought out the silent and muted sounds of history. Through what is visible, I wanted to make re-emerge what is written in this land and especially, awaken what is dramatically absent.

Bertrand Carrière

Caux: (Pays de Caux) A word of Norman dialect meaning the chalky soil which makes up the geological content of this area. Upper Normandy is divided into two areas: the Pays de Caux and the Pays de Bray.

Des images ensevelies

La série d'images qu'a réalisée récemment Bertrand Carrière sur les lieux du débarquement canadien de 1942 s'intitule *Caux* pour Pays de Caux, du nom du plateau crayeux limitrophe du littoral normand. *Caux* porte aussi d'autres échos, ceux d'un territoire en prise avec l'histoire où la géographie s'effrite, sédiments d'une autre époque, vaste dépôt du passé. Amorcé par l'installation *Jubilee* en 2002, qui constituait un monument photographique éphémère de 900 portraits de militaires livrés aux galets et à la marée sur la plage de Dieppe, la visite de Bertrand Carrière « en lieu et place » de ses compatriotes, il y a 60 ans, prend ici la forme d'un retour au paysage.

Quelle forme donnée aujourd'hui aux représentations de la Deuxième Guerre mondiale, quand on a choisi de délaisser les images d'archives ? Comment contribuer aux souvenirs d'événements dramatiques qui se sont trouvés enfouis dans le paysage par la force du temps ?

Les lieux de mémoire ne répondent pas ici directement au « devoir de mémoire », comme peuvent l'être un monument gravé dans la pierre, ou même l'installation de *land-art* qu'a été *Jubilee*. Il s'agit plutôt, selon l'expression de Paul Ricœur, d'un travail de mémoire ou sur la mémoire tant celui-ci relève d'un dialogue entre le passé et le présent, entre imaginaire et réalité passée. Ici, la lutte contre l'oubli n'est pas liée au récit des événements mais opère par l'évocation de la lente érosion de la mémoire que représente le décalage entre la connaissance historique des lieux et la banalité de leur représentation aujourd'hui. La force des photographies tient dans la connotation des paysages qui, sous une apparence commune, sont en fait liés à la Deuxième Guerre mondiale. Ce simple retournement, loin de l'idée de reconstitution, n'est pas sans rappeler le parti pris de Claude Lanzmann pour son film *Shoah* ou celui des photographes David Farrel et Willie Doherty, qui élaborent depuis les années 1980 une nouvelle iconographie du conflit en Ulster, représentant des « anti-scoops » parfaitement opaques à l'interprétation journalistique, mais qui évoquent pourtant les lieux marqués par le conflit. Une histoire d'images ensevelies, une histoire ensevelie par les images.

Comme Walter Benjamin le notait, « le langage montre clairement que la mémoire n'est pas un instant pour explorer le passé mais son théâtre ». Ici, sur le théâtre des opérations, Bertrand Carrière recherche des signes du temps qui s'inscrivent dans la continuité de ses précédentes séries : *Signes de jour* et *Les images-temps*. Plus que des souvenirs ou des traces qui proposeraient un lien direct, indiciaire avec le passé, nous sommes en présence de vestiges, de ruines : états du présent des choses et des lieux, citations lapidaires ou évocation du parcours des hommes portés par l'érosion des souvenirs. Le présent est travaillé par le passé, « l'immense et compliqué palimpseste de la mémoire » (Baudelaire) infiltre les paysages actuels de *Caux*. Connotés par les strates de l'histoire, ces lieux d'un autre temps, celui de la guerre et des morts, photographiés dans les lumières froides et finissantes de l'hiver, renvoient l'écho silencieux des sites désertés. Dans ces paysages-palimpsestes transformés en nature morte ou *still-life* , la vie saisit la mort. Bertrand Carrière s'appuie sur des formes, des architectures et des matériaux, mais ceux-ci semblent sourds à toute expression possible. Le béton du mur de défense se fond dans la craie troglodyte, les flaques s'irisent d'ombres anciennes, les sentiers sont obstrués de fourrés gelés. Aucune présence dans ces paysages par défaut, mais une dramatique absence creusée dans la matière brute, celle où les fronts se cognent, comme ces falaises abruptes où butèrent mortellement les soldats canadiens. Les murs aveugles remplacent souvent le ciel absent. Tourné vers les ruines comme autant de stèles, Bertrand Carrière scrute la mémoire du sol et des pierres.

Dans cet étrange retour au calme, du bruit au silence et de la trace au vestige, produit par le style documentaire, humble et retenu des photographies de Bertrand Carrière, le temps semble incertain entre la mémoire directe, communicative[1] et disparue, et le sujet qui cherche à construire une mémoire culturelle, à la fois personnelle et universelle. *Caux* est le troisième volet du « mémorial » édifié par Bertrand Carrière en souvenir du débarquement canadien de 1942. C'en est le volet personnel, sensible, l'envers des photos d'archives présentées dans son film sur l'installation *Jubilee*. Car si les photographies de *Caux* ne documentent plus les événements eux-mêmes, elles documentent, en revanche, le rapport que nous entretenons aujourd'hui avec eux. Les témoins disparaissent, les sentiers n'ont plus d'horizon, les façades sont béantes. Le spectacle n'a plus lieu d'être, mais l'écho obsède encore les matériaux du paysage : les herbes sont folles, les pierres retournent à la terre, les parois s'écroulent, un oiseau s'effraie. Une hantise de l'absence et de l'oubli traverse toutes les images. Assumant pleinement la médiation que porte la photographie, Bertrand Carrière nous enseigne que voir les choses, c'est parfois entendre leur silence.

Didier Mouchel

Didier Mouchel est né en 1953 en Normandie. Il est historien de l'art et de la photographie, et dirige actuellement la mission photographique au sein du Pôle Image Haute-Normandie à Rouen, en France.

1. Pour reprendre la formulation de Jan Assmann citée par Arno Gisinger, « La photographie : de la mémoire communicative à la mémoire culturelle », dans Clément Chéroux (dir.), *Mémoire des camps,* Marval, Paris, 2001.

Buried images

The series of images recently taken by Bertrand Carrière of the Canadian landing points of 1942 is titled *Caux* for the Pays de Caux, the chalky plateau along the coast of Normandy. *Caux* carries other echoes, those of a place grappling with history where the land is crumbling away, relics from another era, a vast repository of the past. Beginning with the *Jubilee* installation in 2002, which was an ephemeral photographic monument of 913 portraits of soldiers left to the pebbles and tides of the beach at Dieppe, this visit by Bertrand Carrière to his compatriots from 60 years ago, "a place in time", recreates a return to the landscape.

How can the Second World War be represented today, if one chooses to set aside archival images? How can one contribute to the memory of dramatic events which have been buried in the landscape by the force of time?

Not all places of remembrance are sites where one feels obliged to remember, such as monuments engraved in stone, or even the land-art installation which was *Jubilee*. As Paul Ricœur puts it, they are rather a work of memory or about memory insomuch as memory is a dialogue between past and present, between imagination and distant reality. In *Caux*, the struggle against oblivion is not linked to the account of events but rather to the slow erosion of memory, the gap between historic knowledge of places and the banality of their image today. The power of the photographs rests in what is hidden beneath the ordinary appearance of the landscape which belies its direct relationship to the Second World War. This new way of looking, far from the idea of reconstruction, recalls the view of Claude Lanzmann in his film *Shoah* or the photographs of David Farrel and Willie Doherty, who have produced since the 1980s an anthology of images of the conflict in Ulster, not easily open to journalistic interpretation, yet which truly evoke the places marked by the conflict. A history of buried images, a history buried by images.

As Walter Benjamin noted, "language clearly shows that memory is not an instant where one explores the past but rather its theatre". Here, in the theatre of operations, Bertrand Carrière searches for signs of the time which are in keeping with his preceding series: *Signes de jour* and *Les images-temps*. More than souvenirs or traces which propose a direct link to the past, we are in the presence of vestiges, ruins, traces of history eroded by memory. The present is imbued with the spirit of the past, "the immense and complicated reworking of memory" (Baudelaire) penetrating the present-day landscape of *Caux*. Couched in history's layers, these places from bygone years, sites of war and death, photographed in the cold and dying light of winter, return the silent echo of deserted lands. In these ever-changing landscapes transformed into still life, life has a hold on death. Bertrand Carrière uses shapes, architecture and materials but they seem deaf to all forms of expression. The stone of the defense wall blends into the troglodyte chalk, the puddles absorb ancient shadows, the paths are obstructed by frozen bushes. There is no presence in this landscape, but rather a dramatic absence imbued in the raw material, where fronts collided, like these abrupt cliffs where Canadian soldiers stumbled to their deaths. The unseeing walls often replace the absent sky. Turned towards the ruins like so many burial stones, Bertrand Carrière scrutinizes the memory of the earth and the rocks.

In this strange return to calm, from noise to silence and from traces to ruins, produced by the humble and restrained documentary style of Bertrand Carrière's photographs, time seems unable to choose between direct, communicative[1] and vanished memory, and the subject which seeks to build a cultural memory, both individual and universal. *Caux* is the third installment of the memorial erected by Bertrand Carrière in memory of the Canadian landing at Dieppe in 1942. This is the personal, sensitive impression, the behind-the-scenes look at the archival photos presented in his film on the *Jubilee* installation. For if the photographs of *Caux* no longer document the events themselves, they show rather our relationship with them today. Those who were witnesses are disappearing, the paths lead nowhere, the façades are gaping. The show no longer has a purpose, but the echo still haunts the raw materials of the landscape: the grass is wild, the rocks return to the ground, the walls are crumbling, a bird takes flight. A compelling fear of absence and oblivion runs through all of the images. Fully assuming the role of mediation in photography, Bertrand Carrière teaches us that to see things is sometimes to hear their silence.

Didier Mouchel

Didier Mouchel was born in Normandy in 1953. He is an art and photography historian, and is presently directing the photographic mission at Pôle Image Haute-Normandie in Rouen, France.

1. To repeat Jan Assmann's formulation quoted by Arno Gisinger, «Photography: From Communicative Memory to Cultural Memory», in Clément Chéroux (ed.), *Mémoire des camps,* Marval, Paris, 2001.

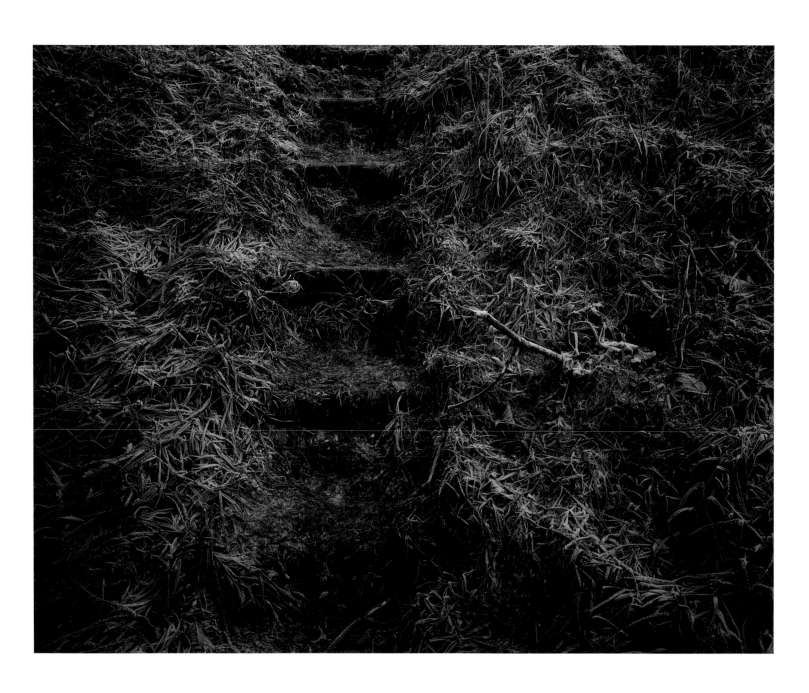

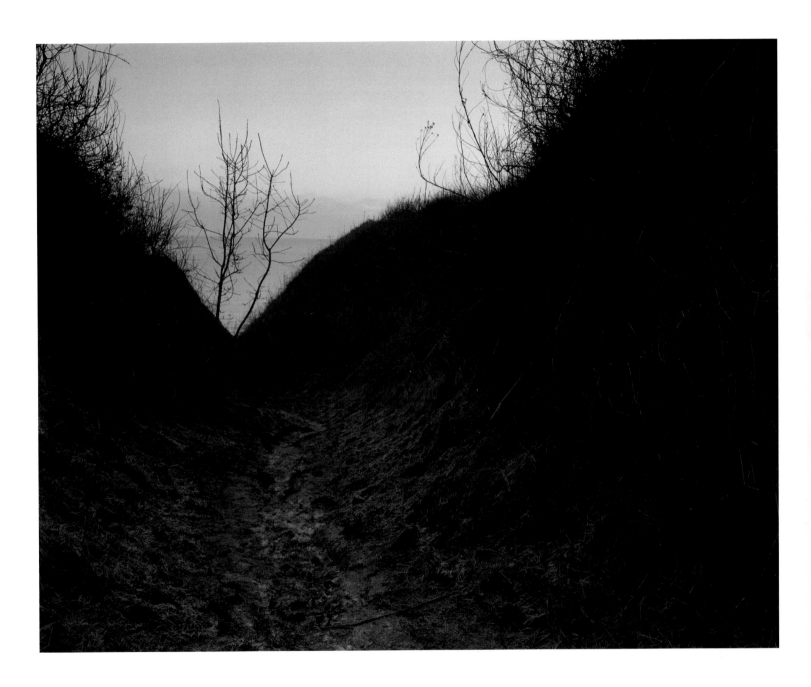

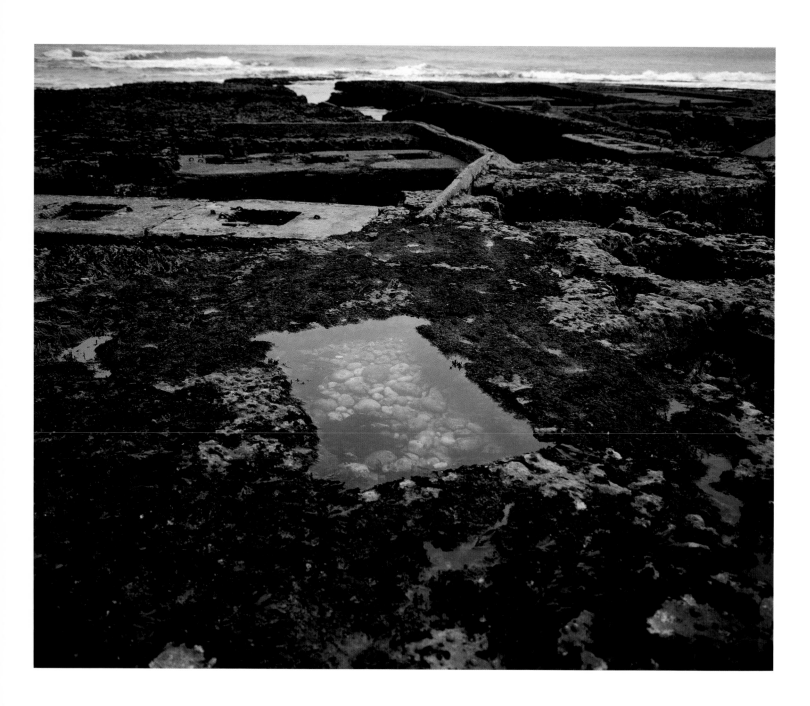

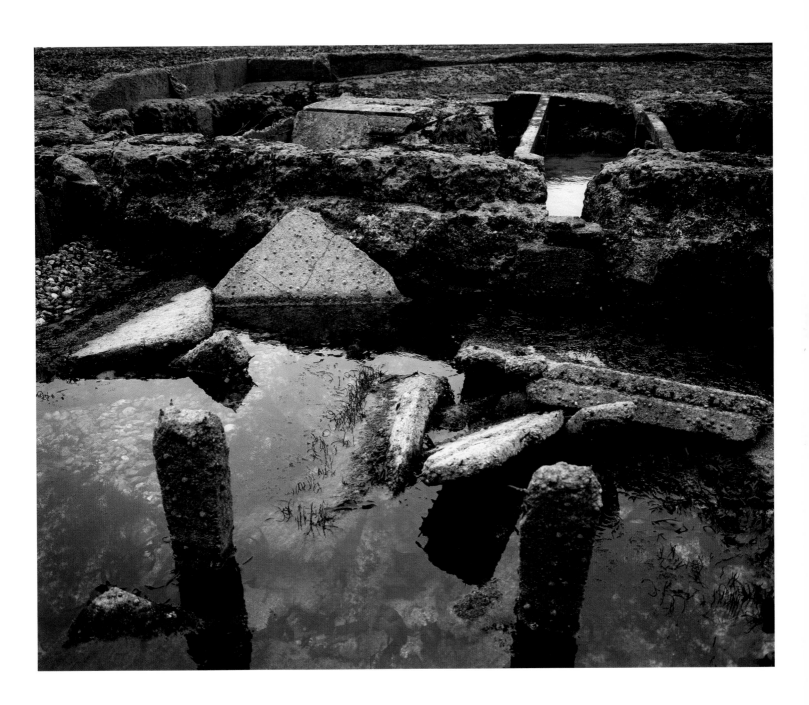

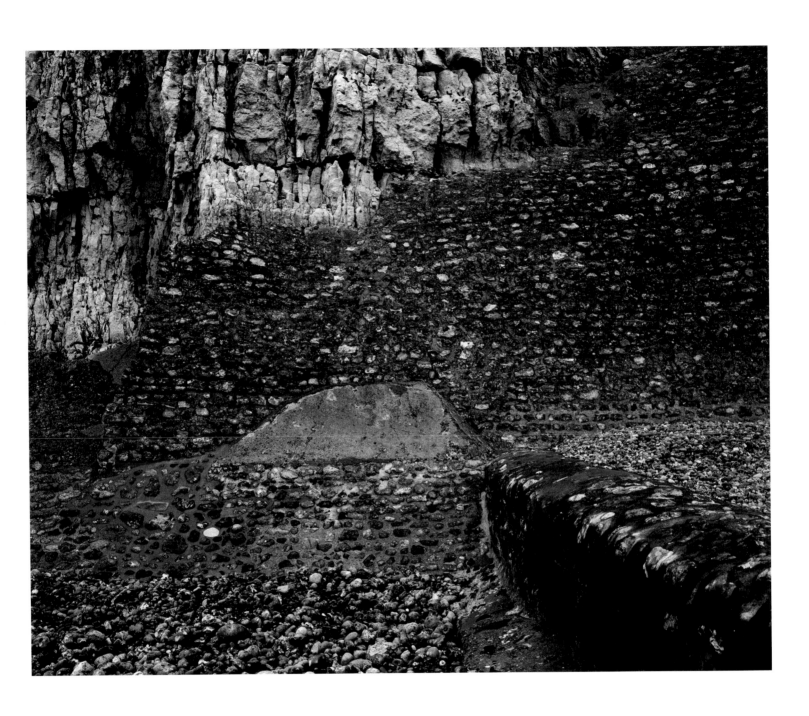

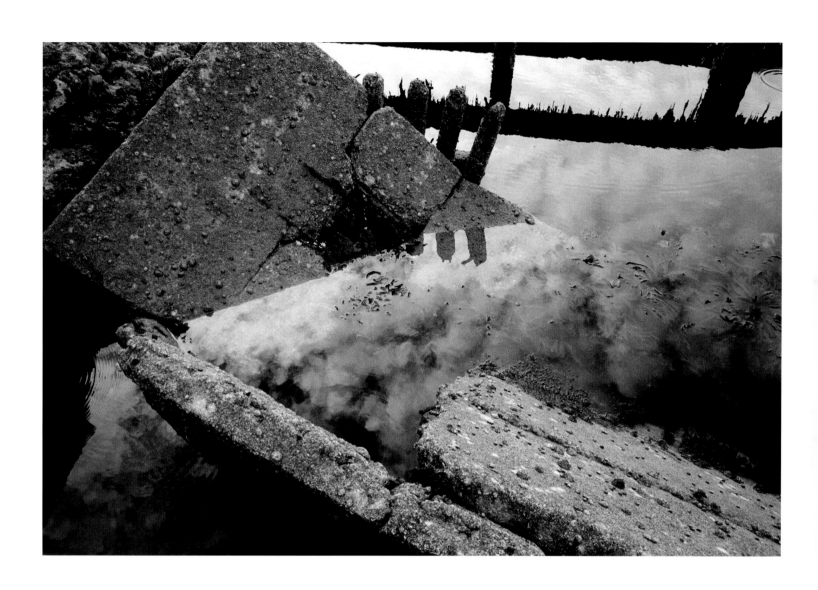

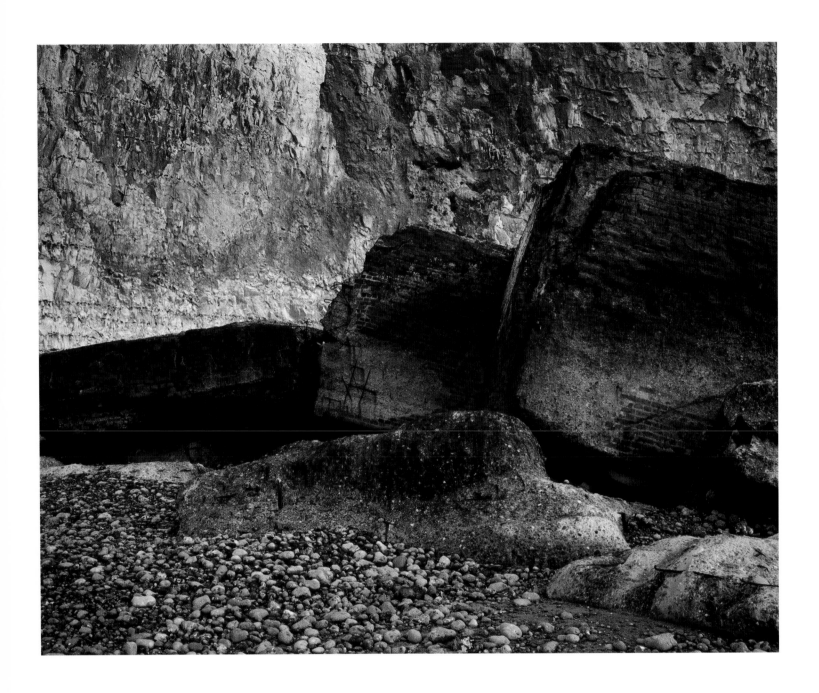

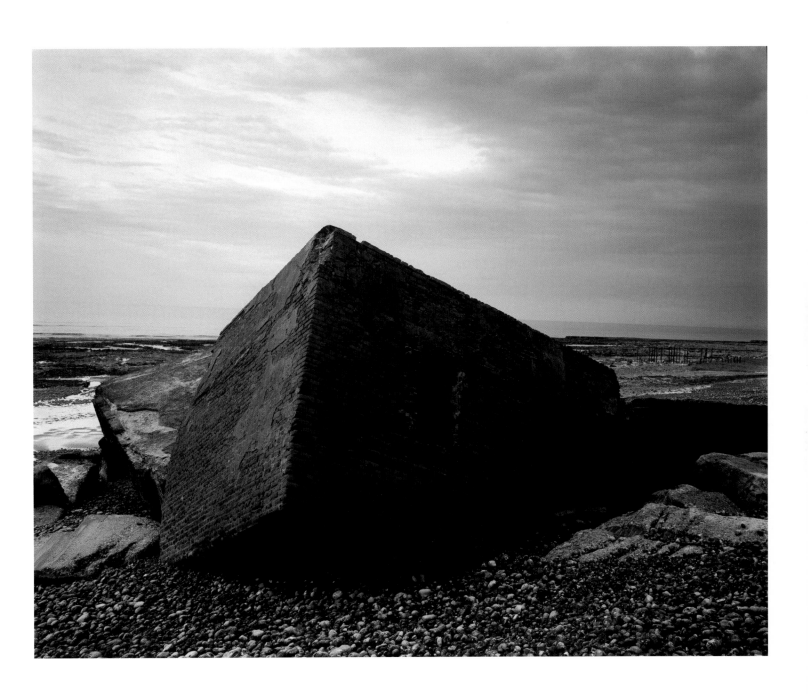

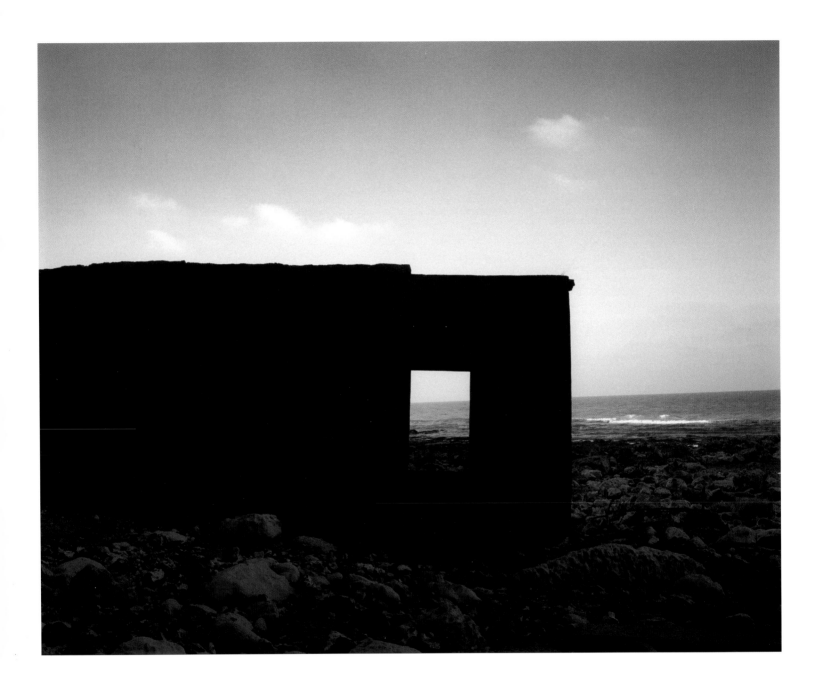

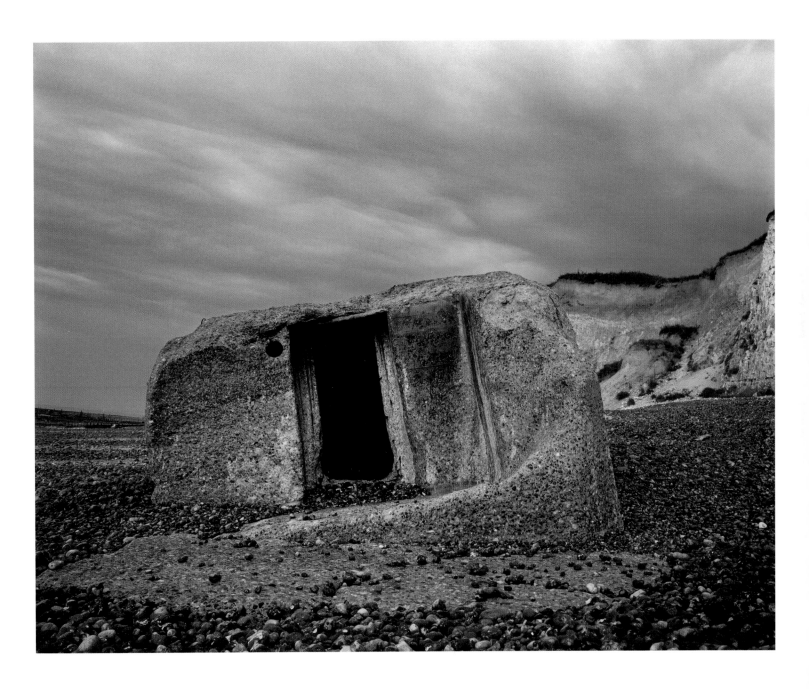

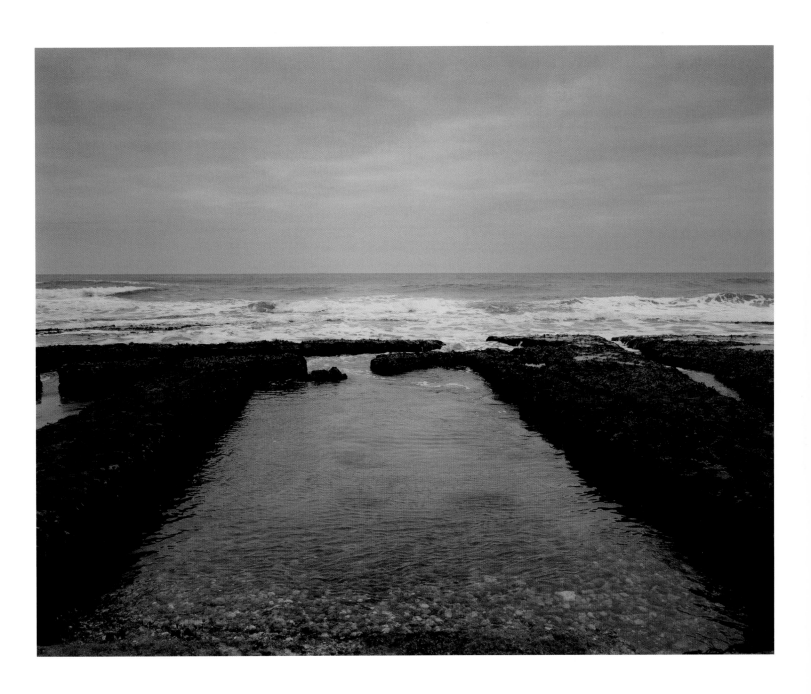

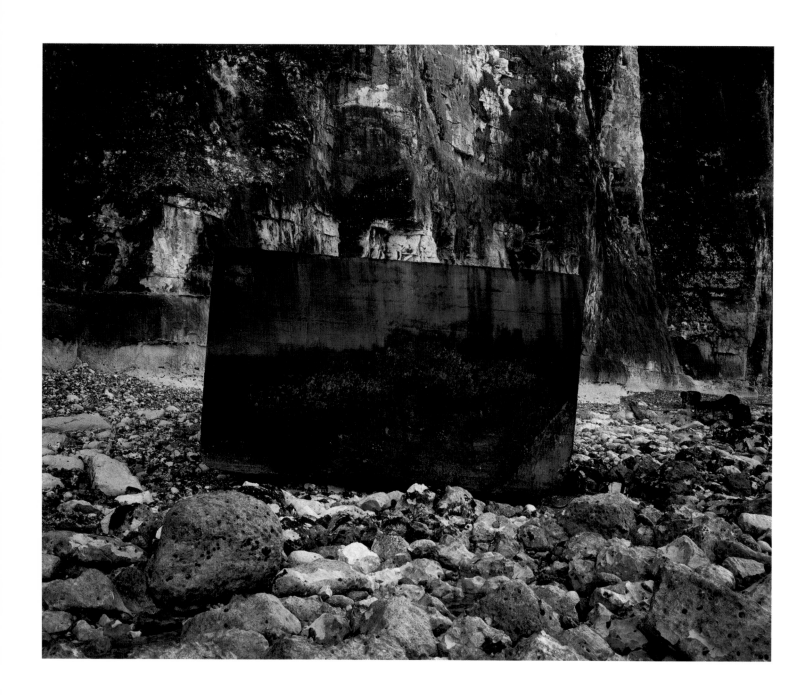

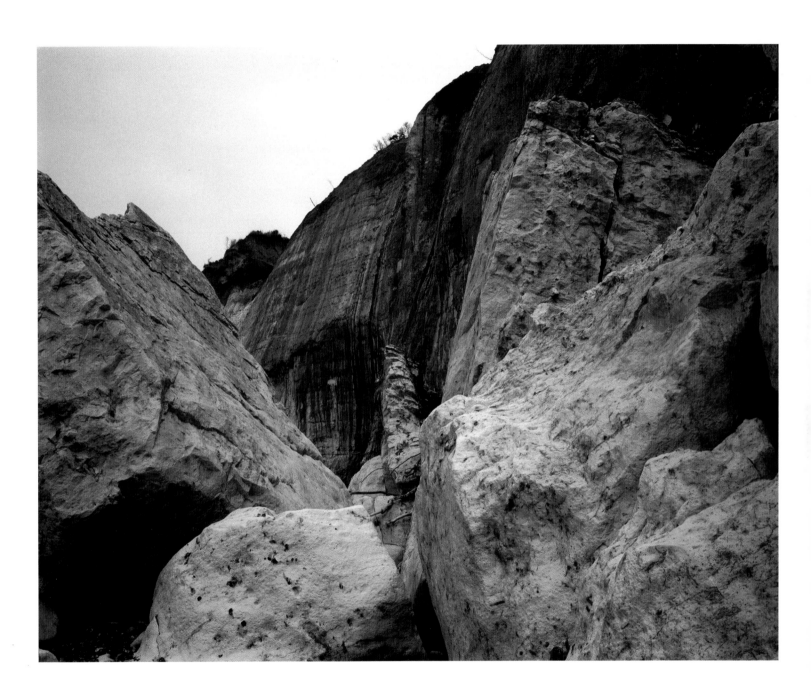

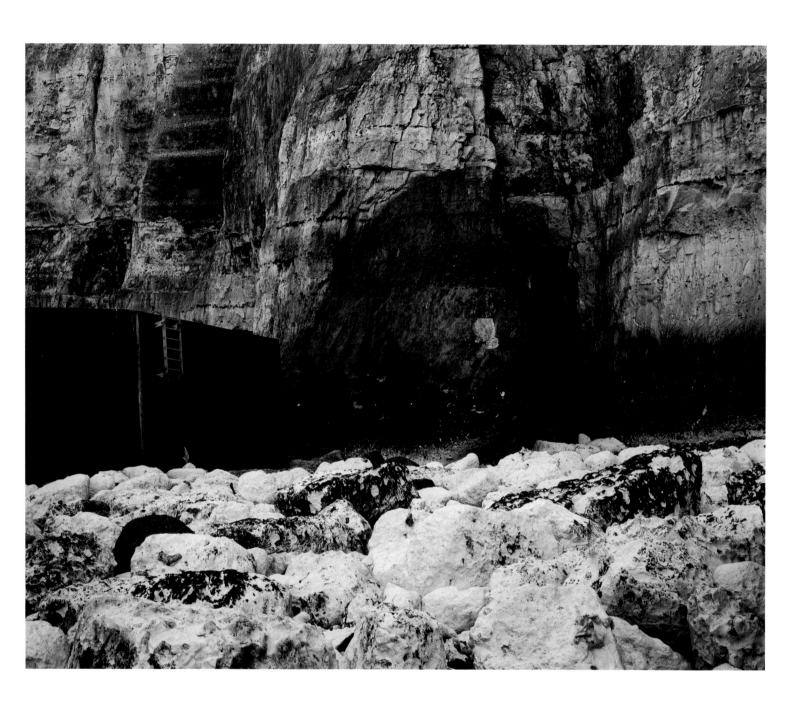

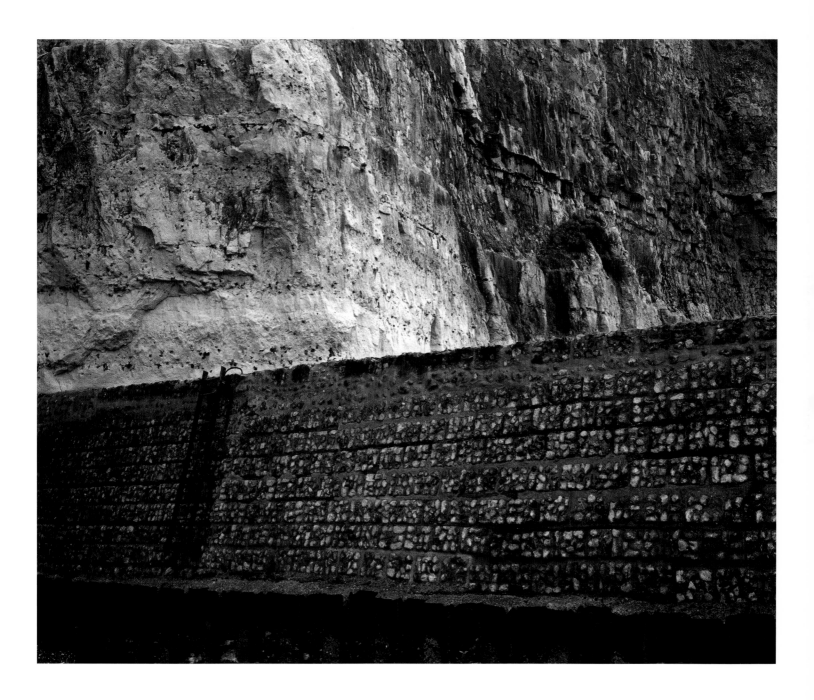

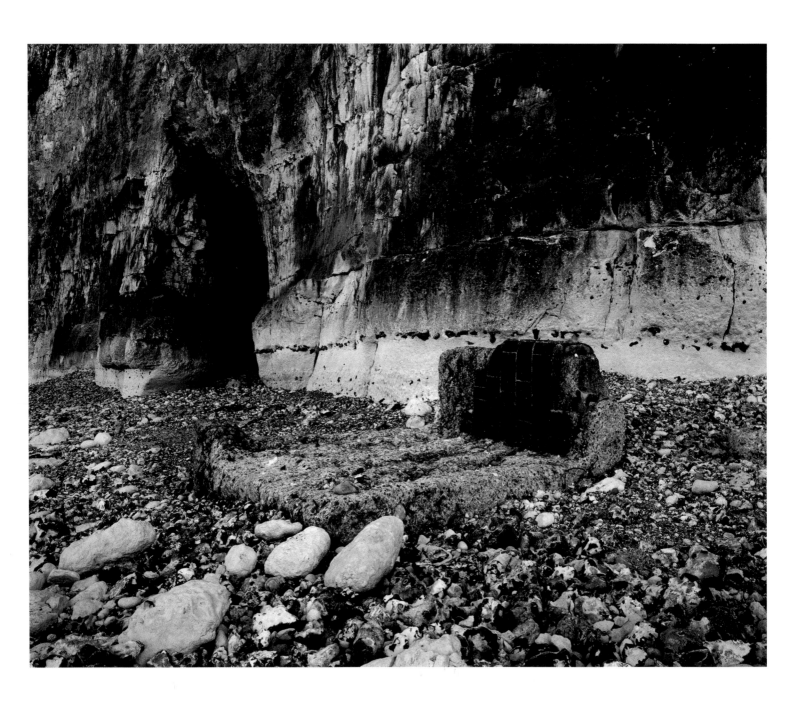

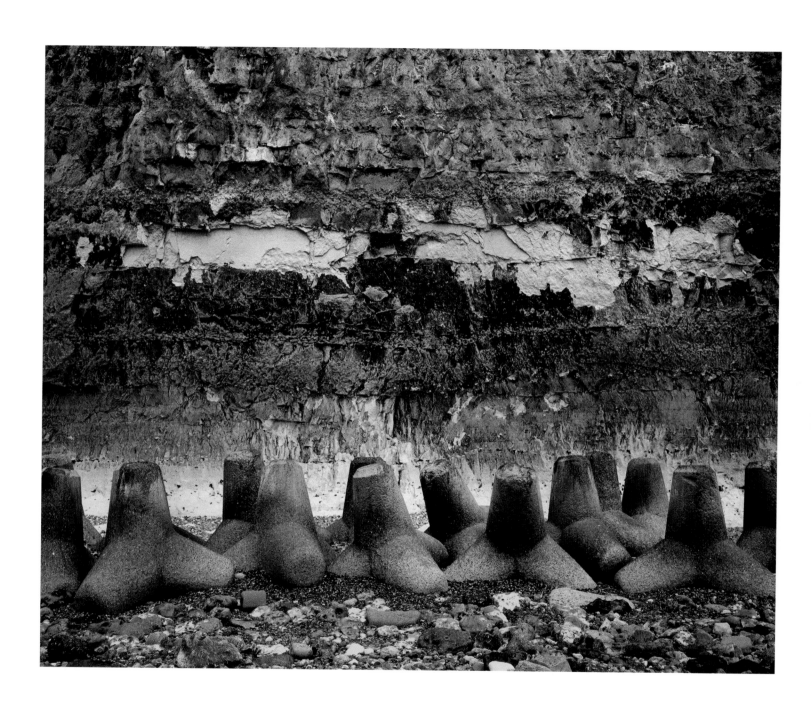

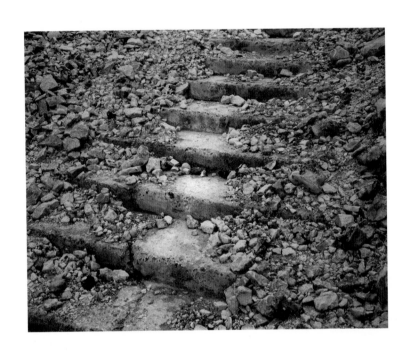

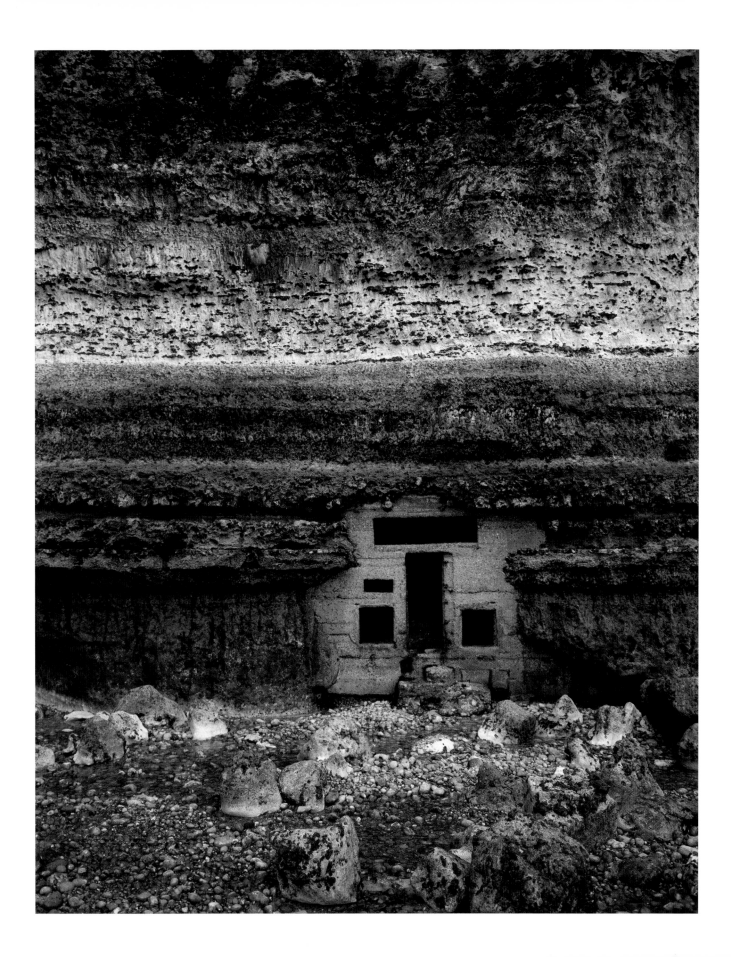

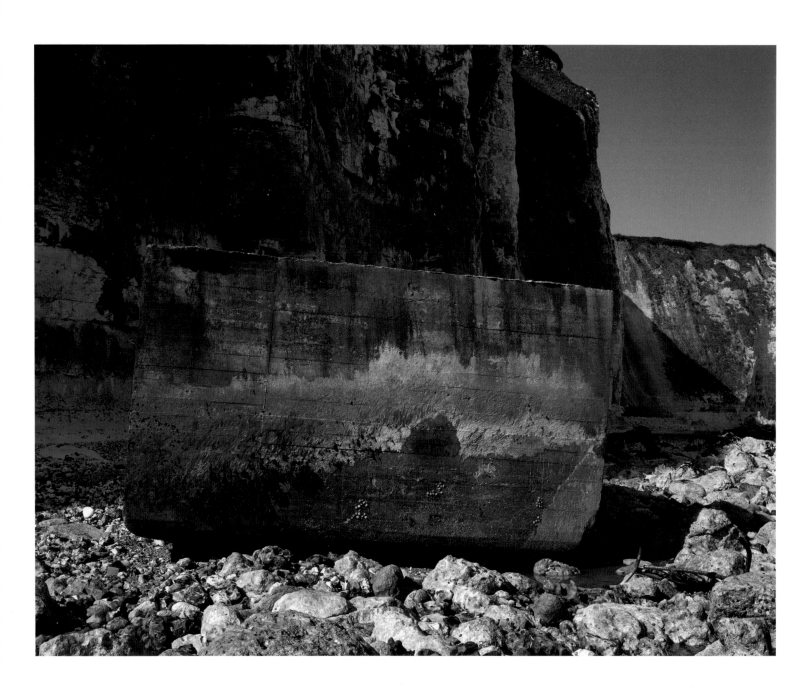

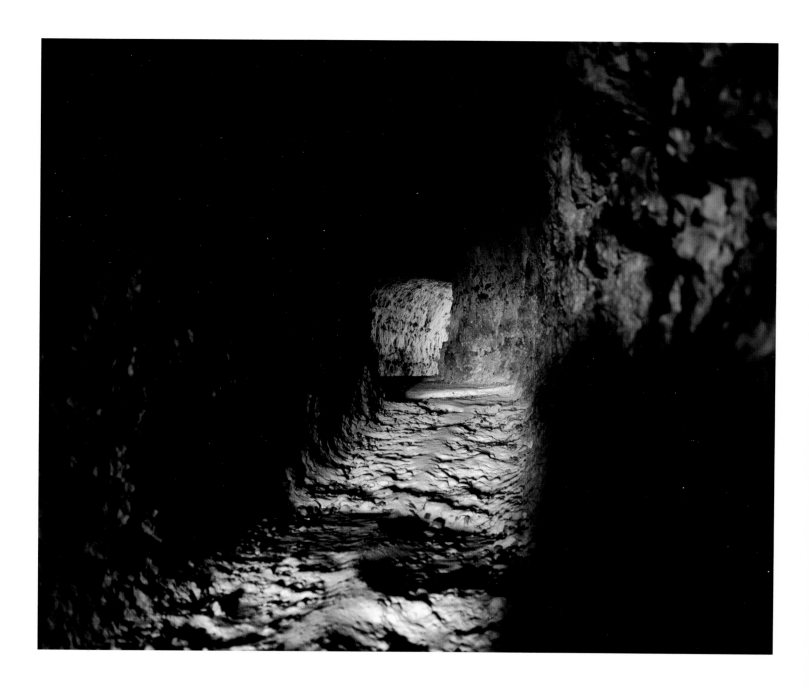

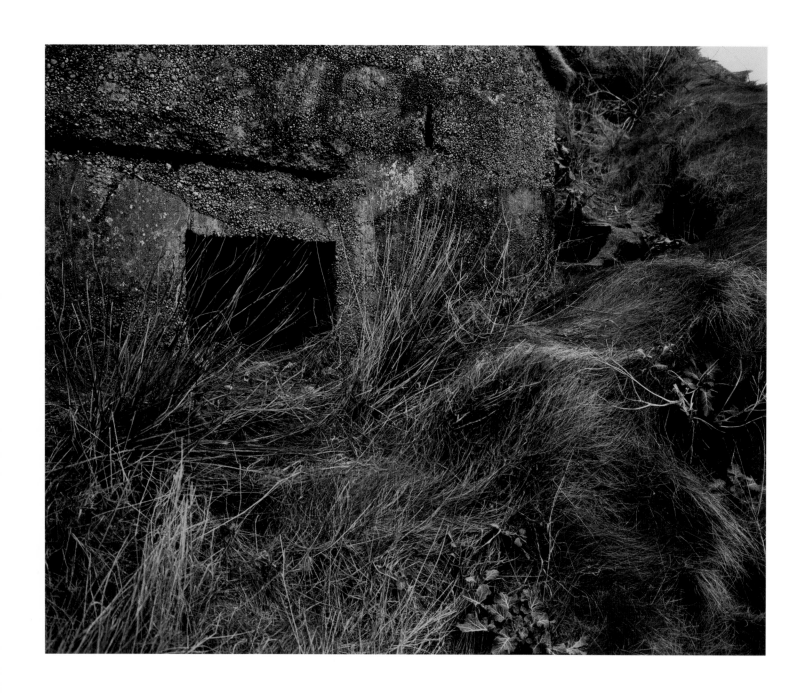

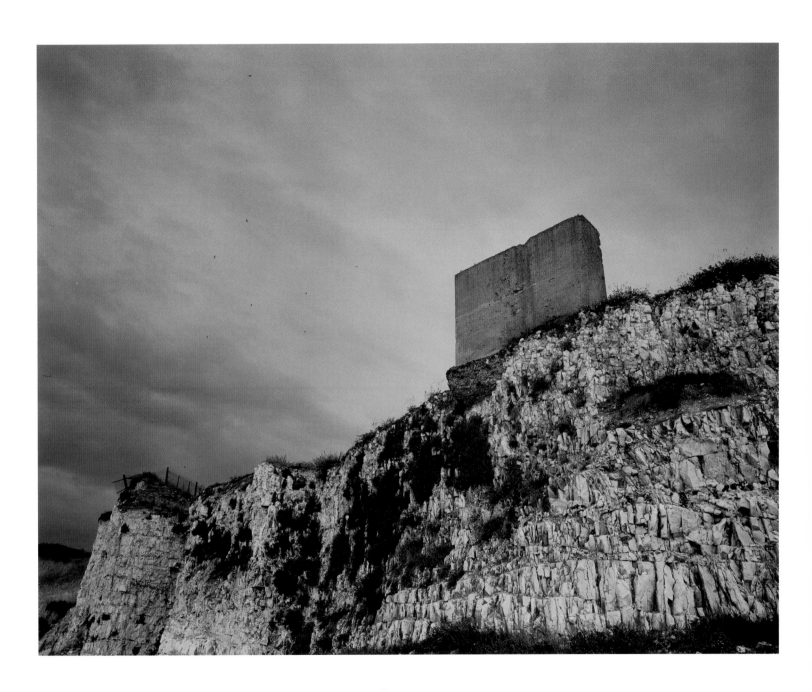

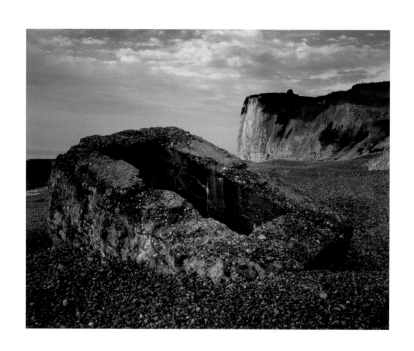

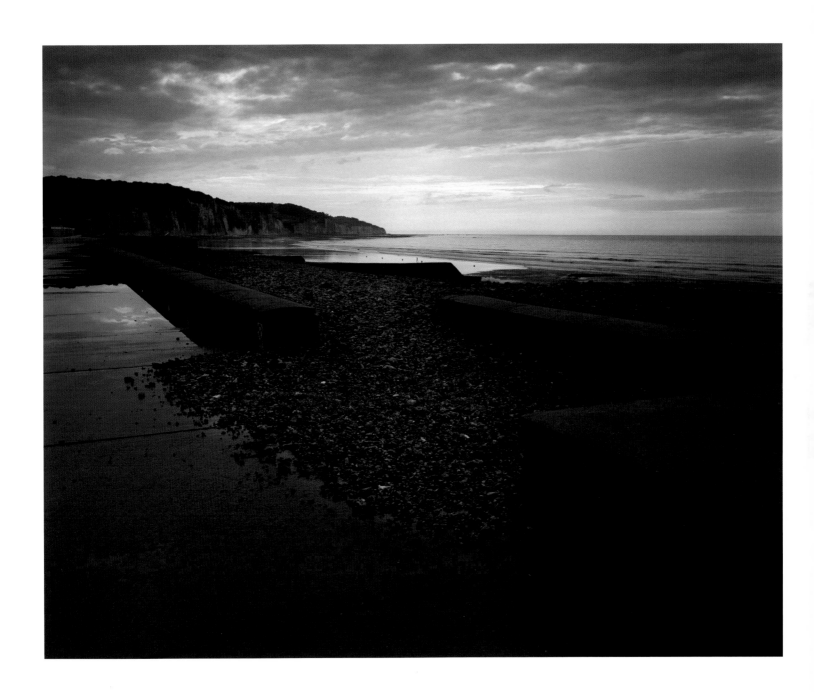

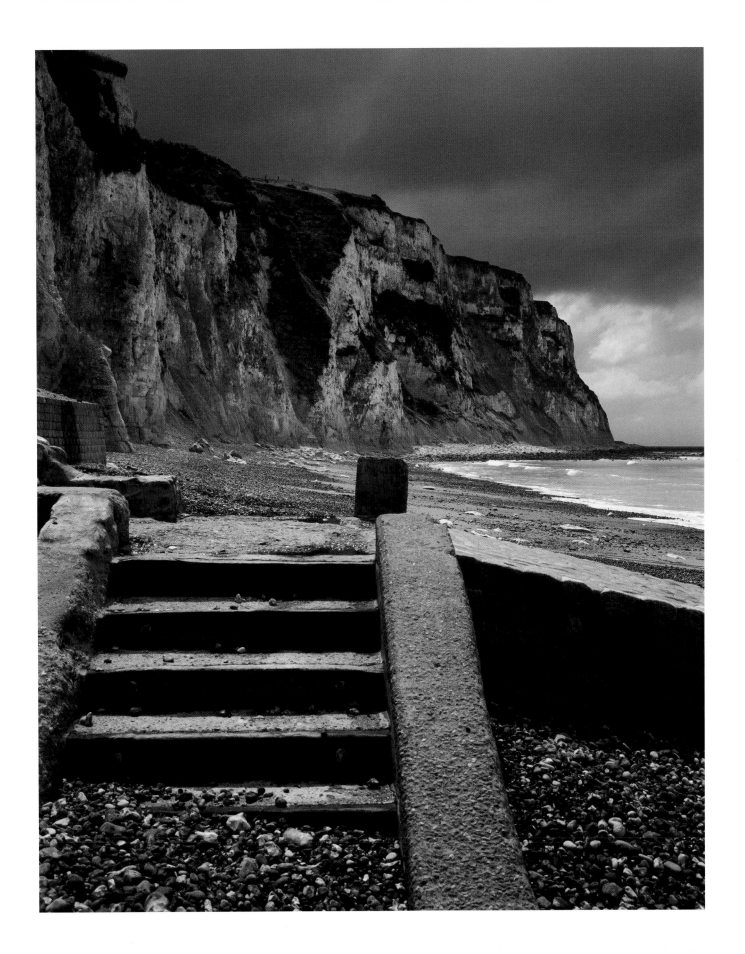

Remerciements

Le Conseil des arts et des lettres du Québec
Le Conseil des arts du Canada

Merci à **Josée**, ma compagne de tous les instants, pour son soutien indéfectible, son esprit toujours clairvoyant et sa patience face à mes absences répétées; à mes deux filles **Cloé** et **Jeanne** pour leurs encouragements ainsi que leur grande sensibilité.

Un merci tout particulier à Guy Beaubien, Madeleine et Gilles Chouinard, Martin Girat pour leur aide précieuse sur le terrain, et à John Londono pour son soutien technique, ses images et son humour décapant.

À tous **les hommes de Valcartier** qui ont prêté leurs visages à la mémoire des hommes tombés à Dieppe.

Je ne saurais passer sous silence ma profonde gratitude à **Denise Bernard** pour la générosité dont elle a fait preuve en me permettant de publier la lettre et le portrait de son oncle, Robert Boulanger, disparu à Dieppe, et à **Jean-Pierre Guéno** qui m'a guidé jusqu'à la source de cette lettre.

Je me dois également de remercier tous ces gens pour leur savoir faire et leur précieuse collaboration :
François Gagné, Denis Alix et Manon Gauthier du **Laboratoire Alix et Gagné** pour leur fabuleux travail de numérisation, de tirage et d'impression numérique.

Béatrice Richard et **André-Louis Paré** pour leurs très beaux textes.

Didier Mouchel pour son appui au projet, pour son texte éclairé et ses photographies des derniers moments à Varengeville.

Jean LaChance, pour sa sensibilité et sa disponibilité tout au long de la fabrication de ce livre.

Ian Boyd, Peter Haynes, Natacha Dufaux, Carlos Ferrand, Gilles Corbeil, Lorraine Boutin et Michel Langlois pour leur précieux soutien et tous leurs conseils éclairants au cours de la production du film *913*.

Pour leur précieuse amitié et leur soutien tout au long de ce projet :
Philippe Baylaucq, Stéphane Balard, Michel Campeau, Daniel Castonguay, Serge Clément, Normand Rajotte, Sylvie Rémillard, Claire Savoie, Gabor Szilazi et Nicole Turcotte.

Roger Barette de **Tout autour encadrements**, l'équipe de Photosynthèse, Jean-François Leblanc, mes collègues du 4060, Saint-Laurent, les élèves et les professeurs du Cégep André-Laurendeau.

Simon, Sylvie, François, Natalya et Paul, de la Galerie Simon Blais, à Montréal, pour leur soutien. André Barette et Denis Thibeault du Centre Vu, à Québec.

André Lévesque, Louise Behan et la direction des Affaires publiques de Histoire et Patrimoine, des Forces armées canadiennes, à Ottawa.

Ghislaine Boré de la Villa des Capucins, Alain Buriot, Dominique Nokcaert et la Maison des jeunes et de la culture de Dieppe : Kristelle, Vincent, Frank, et les autres. Le service des communications de la ville de Dieppe, *Les Informations Dieppoises,* Paris-Normandie, les Affaires maritimes à Dieppe, le Centre Jean Renoir.

Béatrice Bonalina et Edouard Lhommet, Bruno Carrière et Martine Leclercq, Marie-Christine Leclercq, Christelle Gardinier, Benoît Thiollent, à Rouen.

Sophie Thiolon et Gianfranco Iannuzzi, et, surtout, Catherine Bédard du Centre culturel canadien, à Paris.

Acknowledgements

The Conseil des arts et des lettres du Québec
The Canada Arts Council

Thanks to **Josée,** my constant companion, for her unfailing support, insight and patience with my repeated absences; to my two daughters **Cloé** and **Jeanne** for their encouragement and their great sensitivity.

A special thanks to Guy Beaubien, Madeleine and Gilles Chouinard, Martin Girat for their precious help in the field, and to John Londono for his technical support, his images and his wicked sense of humour.

To **all the men of Valcartier** who lent their faces to the memory of the men who fell at Dieppe.

I would be remiss if I failed to mention my profound gratitude to **Denise Bernard** for her generosity in allowing me to publish the letter and picture of her uncle, Robert Boulanger, who died at Dieppe, and to **Jean-Pierre Guéno** who guided me to the source of this letter.

I must also thank all of the following people for their knowledge and their precious collaboration:

François Gagné, Denis Alix and Manon Gauthier from the **Laboratoire Alix et Gagné** for their fabulous digitization, printing and digital printing work.

Béatrice Richard and **André-Louis Paré** for their beautiful texts.

Didier Mouchel for his support of the project, for his enlightened text and his photographs of the last moments at Varengeville.

Jean LaChance, for his sensitivity and availability throughout the production of this book.

Ian Boyd, Peter Haynes, Natacha Dufaux, Carlos Ferrand, Gilles Corbeil, Lorraine Boutin, and Michel Langlois for their precious support and their enlightening advice throughout the production of *913*.

For their valuable friendship and their support throughout this project:
Philippe Baylaucq, Stéphane Balard, Michel Campeau, Daniel Castonguay, Serge Clément, Normand Rajotte, Sylvie Rémillard, Claire Savoie, Gabor Szilazi, and Nicole Turcotte.

Roger Barette of **Tout autour encadrements,** the team from Photosynthèse, Jean-François Leblanc, my colleagues at 4060 Saint-Laurent, the students and professors at Cégep André-Laurendeau.

Simon, Sylvie, François, Natalya and Paul, at the Simon Blais Gallery in Montreal, for their support.
André Barette and Denis Thibeault of Centre Vu, in Quebec City.

André Lévesque, Louise Behan in the Directorate of History and Heritage Public Affairs Department, of the Canadian Armed Forces in Ottawa.

Ghislaine Boré from Villa des Capucins, Alain Buriot, Dominique Nokcaert and the Maison des Jeunes et de la Culture de Dieppe: Kristelle, Vincent, Frank, and the others. The department of communications of the city of Dieppe, *Les Informations Dieppoises,* Paris-Normandie, the Maritime Affairs at Dieppe, the Centre Jean Renoir.

Béatrice Bonalina and Edouard Lhommet, Bruno Carrière and Martine Leclercq, Marie-Christine Leclercq, Christelle Gardinier, Benoît Thiollent, in Rouen.

Sophie Thiolon and Gianfranco Iannuzzi, and especially, Catherine Bédard from the Canadian Cultural Centre, in Paris.

Liste des œuvres | List of works

7-9 Portrait de | of Robert Boulanger *
12 Retour des troupes à Newhaven, Angleterre, 19 août 1942, Archives nationales du Canada, pa-183769 |
 Return to Newhaven, England, Canadian National Archives, 1942
24 Plage de Dieppe, 19 août 1942 | Dieppe beach, August 19 1942, Bundesarchivs (Archives fédérales allemandes) |
 (German Federal Archives)
30 Plage de Puys, 19 août 1942 | Puys beach, August 19 1942, Bundesarchivs
38-39 Scéance de portraits, base militaire de Valcartier, Québec, mai 2002 | Portraits of military men,
 Valcartier military base, Quebec, May 2002 **Photos :** John Londono
40-41 Planche contact, portraits de militaires de la Base de Valcartier, mai 2002 |
 Contact sheet, portraits of military men, Valcartier military base, Quebec, May 2002

Jubilee I

42 Dieppe, 18 juillet | July 18 2002, Préparatifs sur la plage | Preparations on the beach
43 Dieppe, 18 juillet | July 18 2002, Marée basse, caisses contenant les photographies |
 Low tide, crates containing photographs
44 Dieppe, 18 juillet | July 18 2002, Mise en place de l'installation | Installation
45 Dieppe, 18 juillet | July 18 2002, Vue générale de l'installation, marée basse | Low tide general view of installation
46-49 Dieppe, 18 juillet | July 18 2002, Détail de l'installation | Detail of installation
50-51 Dieppe, 18 juillet | July 18 2002, Détail de l'installation, vue de dos, | Detail of installation, back view
52 Dieppe, 18 juillet | July 18 2002, Deux jeunes garçons sur la plage | Two young boys on the beach
53 Dieppe, 18 juillet | July 18 2002, Une témoin du raid avec son petit-fils | A witness of the raid with her grandson
54-55 Dieppe, 18 juillet | July 18 2002, Détail de l'installation | Detail of installation
56-59 Dieppe, 18 juillet | July 18 2002, Vue partielle de la destruction, marée montante |
 Partial view of destruction, rising tide
60 Dieppe, 18 juillet | July 18 2002, Larguage en mer des photographies au large de Dieppe |
 Casting away the photographs of the coast of Dieppe
61 Dieppe, 18 juillet | July 18 2002, Vue partielle de la destruction, marée montante |
 Partial view of destruction, rising tide
62 Dieppe, Juin 2003 | June 2003, Larguage en mer des photographies au large de Dieppe |
 Casting away the photographs of the coast of Dieppe
63 Dieppe, Juin 2003 | June 2003, Larguage en mer des photographies au large de Dieppe |
 Casting away the photographs of the coast of Dieppe (2)
64-65 Dieppe, 18 juillet | July 18 2002, Triptyque, vue générale de l'installation, marée basse |
 Triptych, general view of installation, low tide

Jubilee II

66 Varengeville, 19 juillet 2002 | July 19 2002, Madeleine Choisnard aide à la mise en place de l'installation |
 Madeleine Choisnard helping laying out the installation
67 Varengeville, 19 juillet 2002 | July 19 2002, Mise en place de l'installation devant l'église de Varengeville |
 Laying out the installation in front of Varengeville's church
68-70 Varengeville, 19 juillet 2002 | July 19 2002, Détail de l'installation | Detail of installation
71 Varengeville, 19 juillet 2002 | July 19 2002, Vue générale l'installation | General view of installation
72-73 Varengeville, 19 juillet 2002 | July 19 2002, Diptyque, vue générale l'installation | Diptych, general view of installation
74-75 Varengeville, août 2002 | August 2002, Vues de l'installation et de sa destruction partielle |
 Views of the installation and it's partial destruction **Photos :** Didier Mouchel (4)

Caux

78 Plage de Dieppe, 19 août 1942, Bundesarchivs | Dieppe beach, August 19 1942, Bundesarchivs
87 Varengeville, 2003
88 Varengeville, 2003
89 Varengeville, 2003
90 Etretat, 2003
91 Etretat, 2003
92 Puys, 2003
93 Etretat, 2003
94 Pourville, 2003
95 Pourville, 2003
96 Puys, 2003
97 Pourville, 2003
98 Etretat, 2003
99 Etretat, 2003
100 Berneval, 2003
101 Dieppe, 2003
102 Etretat, 2003
103 Dieppe, 2003
104 Puys, 2003
105 Puys, 2003
106 Puys, 2003
107 Puys, 2003
108 Varengeville, 2003
109 Puys, 2003
110 Vastérival, 2003
111 Etretat, 2003
112 Puys, 2003
113 Etretat, 2003
114 Etretat, 2003
115 Pourville, 2003
116 Pourville, 2003
117 Pourville, 2003
119 Berneval, 2003
Couverture arrière | Back cover
 Puys, 2003